一名家悦读本系列一

书法指南

俞剑华 著　周积寅 导读

上海人民美术出版社

导读

吾师俞剑华先生，是二十世纪著名的美术教育家、书画家，海内外享有盛誉的美术史论泰斗。

先生一八九五年出生于山东济南，原名琨，字剑华，后以字行，为陈师曾入室弟子。毕业于北京高等师范学校手工图画科。擅长中国画（山水、花鸟）、水彩画、铅笔画、书法、美术史论、中国文学等。历任上海新华艺大、上海美专、东南联大、暨南大学教授，诚明文学院教授兼教务处长，上海学院院长，华东艺专、南京艺术学院教授，中央美术学院民族艺术研究所研究员，中国美协会员，华东美协、江苏文联、美协江苏分会理事。

先生一生端方笃厚，生活简朴。从事美术教育六十年，桃李满天下。除教学外，他不是外出写生考察，就是伏案著书立说，写字作画。如蜂酿蜜，如蚕吐丝。尤其在中国美术史、中国画论遗产的整理与研究上，作出了巨大贡献，为美术史论界所罕见。著名画家胡佩衡在《参观俞剑华先生画展》一文中写道："这次展出的手稿叠起来，真不止'等身'的，一本一帙，一页一行，

乃至一点一画，都是俞老付出艰苦劳动得来的，而且大部分是解放后的收获。俞老虽年近古稀的高龄，而孜孜不倦如此。"先生的主要著作有：《中国绘画史》、《国画通论》、《中国山水画的南北宗论》、《中国壁画》、《书法指南》、《中国古代画论类编》、《历代名画记》标点注释、《宣和画谱》标点注释、《石涛画语录》标点注释、《顾恺之研究资料》、《历代画论大观》(十二卷)、《敦煌艺术考察记》(上下册)、《中国美术家人名辞典》等等，美术界几乎无人不读，其影响及于海外。"读万卷书，行万里路，画万幅画，写万帙言"，这是先生的主张，也是他一生成就的概括，正如著名美术史家王伯敏对俞老功绩的评述——"功在筑基与铺路"。

包山出土战国楚笔

《书法指南》民国版书影

先生的《书法指南》是一本指导学习书法之途径与基础知识的教科书。1934 年曾在商务印书馆出版。先生写作这本书时新文化运动的余韵尚在。新文化运动的功绩有目共睹，但其中的民族虚无主义非常严重，对中国传统文化的争论中有强烈的民族虚无主义的倾向。当时对中国传统文化的争论有许多政治性因素，革命的激情淹没了对民族文化的自豪感，且倡导中国传统文化革命的又有许多是对传统文化一知半解、不甚了了的政治人士，许多认为革命就要彻底的人士，倡导全盘西化，否定传统文化。先生深刻地认识到新文化运动的矫枉过正，认为绝不能以西代中，主次不分。他认为传统文化复兴大有希望，在传统文化自身内部有改良的可能。"教育之于国家，各有其特性，各有其专长，各有其发荣滋长之道，各有其补偏救弊之法。如衣之适于寒者，必不适于温；药之适于泻者，必不适于补。今一切不顾，见人之用之而效也，而亦采而用之，不问其适当与否，其弊诚令人不寒而傈矣。"正是基于这样清醒的认识，先生力图拉近传统文化与人们的距离，力图通过自己的努力，使传统文化成为普通民众能够理解、能够学习的，而非遥不可及的空洞理论，《书法指南》正是在这样的背景下写作的。当时书法领域谬种流传，正如先生在《书法指南》第五章学程中所言："今日学校之中，虽科学之幼稚如故，而书法之陵迟乃莫可救药，以支离错误为习惯，视规矩准绳为迂腐，书法之坏，至此极矣！"在这样的情势下，一本匡

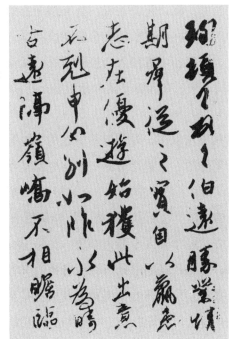

王珣 晋 伯远帖

正谬误、宣明意义、指示方法的《书法指南》就显得尤为重要。

在《书法指南》的《绪言》中，先生详细阐释了《书法指南》的目的："在此应用为目的者，固可与此中寻得其入门之方法，与适用之技能，即以美观为目的而欲养成书家者，亦为必修之阶级，于此可筑其坚固之基础。惟书法之成就，由于技能之练习者多，由于知识之研究者少。学者苟能依本书指示之方法，加以努力不息之练习，始能有成……本书所述，采古人之议论，衡以个人之

经验，期其有裨实用，无背大雅。其有涉于玄妙、空疏及偏激之言，概不列入，志在叙述书法之全概念及初学应具之常识……"在这本书中，既有初学者得入门径的方法，又有已窥门径者进阶的法门，亦简亦繁，直奔要义又条分缕析，使读者知从何处入手，何处努力。

中国古代书论很多，专门指导书法的书论也不少，像蔡邕九势、卫夫人笔阵图、王羲之书论……这些都是学习书法很好的参考，但是不可否认，这些书论，对书法初学者来说毕竟难以理解，除了语言上的晦涩，也乏全面之虞。这样就更凸显了《书法指南》价值所在。先生是学贯古今的大学者，又是书画家，他既有学者渊博的学识，对历代经典书论有深入研究，又有书法、绘画的深入体验，他很清楚什么样的指南对读者来说是真正切实可行、有可操作性的。因此，《书法之南》既囊括了书法史上的经典理论，又有具体的操作步骤，语言平易朴素，是道、理、法俱全的真正意义上的"指南"。

第一篇是总论，先以绪言开宗明义叙述书法之必要，及本书之目的，言"志在叙述书法之全体概念，及初学应具之常识"，然后，专论求师、天才、学力、学程四个方面，对书法学习的普遍性问题进行分析解读；第二编到第六编为分论，从用具、碑帖、运笔、点画、结体诸方面一一分解书法学习涉及的工具、碑帖，

以及书写的具体方法；第七编是最后一编，总结各类书体的历史变化，论述各类书体之形成，概括各类书体之典型特征。每编之下分章，每章纲举目张，起首列举本章之要义、关键词，使读者对每章内容一目了然。

叙述务求平易近人，如第四章学力中云："求学之道无他，一曰有恒，一曰专一，一曰遵守规矩，一曰勿求急效"，这是给读者讲道理，然后在第五章学程里指出途径："在己作事者，则年龄不拘，只要有此需要，有此清兴，便可从事练习，不怕丑，不畏难，不间断，不求急效，每日习半小时至一小时，则于不知不觉之中，将斐然可观矣！"讲完这些之后，开始讲述具体步骤，

王羲之 晋 兰亭序（局部）（唐冯承素摹本）

操作之前要工具，先生设身处地为读者想得非常周到，什么样的笔，什么样的墨，什么样的纸，什么样的砚，什么样的碑帖，各种不同的笔、墨、纸、砚、碑帖有怎样的特性，如何选择，都交代得一丝不苟，如一位认真、负责、和蔼的老师在身边谆谆指授。然后又讲运笔、点画、结体、书体，在运笔中，先讲执笔，对执笔之种类、执管法、执笔之尺寸、五指之运用、笔管之形势、运用肘腕、执笔之松紧、执笔法之研究，一一交代，务必使读者清清楚楚。在笔法中，详细阐述笔法之研究、后汉蔡邕九势、晋卫夫人笔阵图、王羲之书论、唐太宗笔法诀、唐颜真卿述张长史笔法十二意、唐孙过庭书谱、宋姜夔续书谱、元董内直书诀，最后对历代论笔法之批评，分析前人优劣，使学者去伪存真，去粗取精。

林散之坐姿书写　　　　　　　沙孟海立姿书写

一九三四年《书法指南》由商务印书馆首次出版，至今已过去了80多年，这八十多年中也出版了很多教授书法的书籍，这些书籍中不乏佳作，但对书法的道、理、法的阐述大都没有《书法指南》全面、深入、实用。这是因为，很多书籍，多偏于技法，着重于笔法的传授，很少有大学者躬身编著此类书籍，限于编者学识，一般都浮于技法层面，所以先生的《书法指南》就更显得难能可贵。而且，如今看来，也丝毫没有过时之虞，这是今天我们重新出版《书法指南》的意义所在。

周积寅于金陵

① 王伯敏. 功在筑基与铺路——评俞剑华的画史研究 [J].《朵云》第六十七集《中国美术史研究》，页110
② 俞剑华. 中小学图画科宜授国画议 [J].《国画月刊》第一卷第五和第七期，1935年3月10日和5月10日。

目 录

导读 /5

第一编　总论

第一章　绪言 / 19

第二章　求师 / 23

第三章　天才 / 25

第四章　学力 / 27

第五章　学程 / 30

第二编　用具

第一章　用具之必要 / 43

第二章　笔 / 44

第三章　墨 / 49

第四章　纸 / 52

第五章　砚 / 54

第六章　其他文房用具 / 56

第三编　碑帖

第一章　碑帖总说 / 61

第二章　拓本 / 66

第三章　印本 / 70

第四章　丛帖 / 72

第四编　运笔

　　第一章　执笔 / 79

　　第二章　笔法 / 90

第五编　点画

　　第一章　点画总沦 / 105

　　第二章　点画分论 / 109

　　第三章　永字八法 / 132

　　第四章　偏旁 / 136

第六编　结体

　　第一章　结体之原理 / 163

　　第二章　欧阳询书"三十六法" / 167

　　第三章　李淳"大字结构八十四法" / 175

　　第四章　九宫格 / 181

第七编　书体

　　第一章　书体总论 / 189

　　第二章　书体分论 / 197

第一编 总论

第一章 绪言

第二章 求师

第三章 天才

第四章 学力

第五章 学程

永和九年歲在癸丑暮春之初會
于會稽山陰之蘭亭修禊事
也群賢畢至少長咸集此地
有崇山峻嶺茂林修竹又有清流激
湍映帶左右引以為流觴曲水
列坐其次雖無絲竹管絃之
盛一觴一詠亦足以暢敘幽情
是日也天朗氣清惠風和暢仰
觀宇宙之大俯察品類之盛
所以遊目騁懷足以極視聽之
娛信可樂也夫人之相與俯仰
一世或取諸懷抱悟言一室之內

或因寄所託放浪形骸之外雖
趣舍萬殊靜躁不同當其欣
於所遇暫得於己快然自足不
知老之將至及其所之既倦情
隨事遷感慨係之矣向之所
欣俛仰之間以為陳迹猶不
能不以之興懷況修短隨化終
期於盡古人云死生亦大矣
不痛哉每覽昔人興感之由
若合一契未嘗不臨文嗟悼
不能喻之於懷固知一死生為虛
誕齊彭殤為妄作後之視昔
悲夫故列敘時人錄其所述雖
世殊事異所以興懷其致一也後之覽
者亦將有感於斯文

王羲之 晋 兰亭序 （唐冯承素摹本）

第一章

绪言

书法之必要——书法之目的——书家之养成——欧化东渐后之书法——学校学生之书法——书法之练习——本书之目的——本书之主张

书法为人生所必需，上至政府，下及平民，文人学士，贩夫走卒，函牍往来，书籍记载，以及商家匾招，厅堂联屏，无不需用书法者。其专恃书法谋生者勿论矣。即普通人职业虽有高下，收入虽有多少，苟不能书，则除苦力工作外，几无就业之希望。若书法优良，则不但自己挥洒便利，应付裕如，且可以辅助友人，使人敬重，增进地位，提高职业。社会上诸般事业既离书法不能办理，故工书法者，不但于担任职业时，有胜任之愉快，即于改业时，亦有充分之勇气。其裨益于人生，良非浅鲜。今之学子、不明社会之情状，不知就业之艰难，以为书法无关重要，不加练习，或狂怪自喜，或增减任意，或支离背谬，或东涂西抹，不知规矩，不明字义。一旦出而任事，鱼鲁不辨，亥豕不分，遗误涂改，不可究诘。及至事败业失，呼救无门，始自悔恨，不亦晚乎？

书法之目的约有二端。一为实用，一为美观。实用即普通一般之应用，只要能敏捷，整齐正确，即已达其目的，美观与否，

尚可不问。至于美观，则已由实用之领域，进入美术之范围。由此可知实用书法者，乃普遍的而为社会全体人士所使用，美术书法乃特别的为专家之业，实用之效果少而欣赏之原素加。只可望诸有书法天才之艺术家，而不能责普通人以必能。在昔实用与美观不分，国家以文章书法取士，于是学者，无论其天才之相近与否，必须费极大之努力与极久之时间，以求书法之及格。总角习之，皓首不已。书法遂成终身之业，而书家亦因之辈出，试检古人之函牍笔札，无不斐然可观，而所谓士大夫之流，无不能挥洒流利者。但时至今日，社会事业日益复杂，社会经济日益紧迫，时间宝贵，绝无优游长久之时间，供人研习书法，故一般人只能于短促之时间中，获得应用之技能，以为工作之辅助工具，则于愿已足。其有特别之天才，与夫不受经济时间之限制而有书法之嗜好者，则可于获得应用技能以后，再求高深广博之造就，而为养成书家之预备。

现在欲养成一书家，较以前更为困难。在昔生活程度甚低，生活比较安定，精神比较安闲，故社会人士能专心于书法。今则适与相反，使人无暇钻研。且昔之书家，于颜、柳、欧、赵中专攻一体，即可名家。今则日益繁杂，至少亦须工真、草、篆、隶四五种，多者至数十种，上自龟甲兽骨，钟鼎石鼓，秦权小篆，汉隶章草，下至钟王魏碑，唐、宋名家，明、清高手，无不在研习之范围。欲以有限之才力，短促之时间，而欲尽通此上下五千年之书法，岂不难乎？务博而荒，于是书家乃益少，反不如昔日之专攻一体者之易于成就。

自西学东渐，求学之士，多喜用铅笔，今则多喜用自来水钢笔，非为取其便利，亦且为流行时髦之装饰，虽斥巨金，固非所惜。风会所趋，多以用毛笔为苦，偶一用之，涂鸦背谬，令人作呕。是不但含美术性质之书法，杳不可见，即求一较为工整者，亦如凤毛麟角，不可必得，书法之坏，如江河日下，不可收拾。其实用铅笔及自来水钢笔所书之字，亦并非无优劣之别，其优美俊秀者，亦自可爱，总之用毛笔劣者，用铅笔钢笔亦必劣，用毛笔优者，用铅笔钢笔亦必优。工具虽异，而运用之方法及技能，固有一贯者在也。在昔过重书法，固有光阴虚掷之失，现在卑视书法，殊感不能应用之苦，而况所省之时间，亦多费于逍遥娱乐，固未尝以之作其他有益之功课乎？

今之研习书法者，学校学生，百不得一，以教者既放任不加注意，而学者自乐于玩忽搪塞，未有以书法不及格而留级者。殆至毕业以后，始苦不能应用，而年龄已长，习惯已成，悔之无及矣。故今之研习书法者，反多商店学徒，与夫已就职业之人。此

米芾　宋　清和贴

盖由于谋生关系，书法于生活上有直接之需要，故肯于早作夜息，百忙之中，而孜孜练习不辍者也。

人苟有志，则无论如何忙碌，每日半小时之工夫，总可抽得，每日以半小时习字，如能持之有恒，不加间断，则数年之间，亦必大有成就。惟此心无恒，忽热忽冷，时作时辍，兴来则夜以继日，兴尽则一暴十寒，劳力虽多，而效果反少，终于无成而已。至于练习之时间，以晨起神志清明时为最佳。如晨间无暇，则午饭以后，及就睡以前均无不可。只要能日日练习，时间早晚，固无多大之关系也。

本书目的，在指示书法上一般之途径与应有之常识。在此应用为目的者，固可于此中寻得其入门之方法，与适用之技能，即以美观为目的而欲养成书家者，亦为必修之阶级，于此可筑其坚固之基础。惟书法之成就，由于技能之练习者多，由于知识之研究者少。学者苟能依本书指示之方法，加以努力不息之练习始能有成。若只诵读本书之文字，而不加练习，则虽将本书烂熟于胸中，亦不免"空言无补"之结果，此则不可不郑重声明者也。

书法之方法，言人人殊，实难定于一尊，甚且彼此讥笑，人主出奴。本书所述，采古人之议论，衡以个人之经验，期其有裨实用，无背大雅。其有涉于玄妙，空疏及偏激之言，概不列入，志在叙述书法之全体概念，及初学应具之常识，至古人之名言妙理，为初学所不易领会者，将另编《书法理论指南》，以为本书之续。此外更将另行编印各种《字帖指南》，以期与本书相辅而行。而得理论与技能共同进展之效。

第二章
求师

求师之必要——求师之种类——求师之困难——以古人为师——以今人为师——本书之责任

以孔子之圣，尚须师师襄、老聃，以右军之能，尚须师卫夫人，况普通之人乎？今人动辄师心自用，弁髦理法，自作聪明，以为前无古人，终至狂怪不堪入目，是皆不求师资，不由正路之弊也。究其资质，未始不可造就，而卒不能造就者，或因环境关系，无所得师；或囿于见闻，不知何者当师；或因志气高傲，不肯就师；或因羞耻观念，不敢求师；或以家境贫寒，无力聘师；因循坐误，暗中摸索，既入歧途，终身莫挽，岂不大可惜哉！

书法之师，约有二种：一今人，一古人。师今人者，口讲指画，耳提面命，随时指正，随时督责，故成功极易。师古人者，不见其人，只观其迹，探讨玩索，多费气力，且笔迹之真赝难定，法帖之优劣有别；一幅之值，动辄数百金，又非一般人所能胜，故师古人者成功甚难。

然初学求师，亦殊不易，自己既无鉴别之能力，不知何人当师，何人不当师。即使其有鉴别能力，确知其何人当师，则其人之是否肯教，亦一问题。或声望太高，不屑为童子师；或

事务太繁，不暇为人师；或束脩昂贵，不肯为穷人师；或相距太远，或职务羁身，故欲求得今人之师，亦大不易。况识力不足，谬采虚声，以耳代目，不免盲从；然则虽幸得师，其果为良师与否，仍属一极大之疑问也。故今人之师，可遇而不可必得。且取法乎上，仅得乎中，今人虽薄有声名，然其所作，未必能追及古人，向之求学，不将每况愈下乎？

以古人为师，固有种种困难，然时至今日反较以今人为师容易多多。此不得不归功于近代印刷术之发明，而使学书者，得极大之便利也。故千金难得之真迹，今已多制为玻璃版，费一元内外之代价即可供研习欣赏矣。希世无二之字帖，今已多影印，费三数元，亦可购得一册。是直将古人变为今人，将贵族式之古物，变为平民式之今物，不但学书者有得良师之乐，而研究艺术，鉴别古物者亦多得可靠之资料。故现在学书，与其求不可必得之今人为师，不如求一索即得之古人为师也。

然则今人不可师乎？亦非也。苟于今人中求得良师，则进步迟速，成功可期，自属甚佳；然此既为不可必得之事，何如合难而就易乎？且以时人为师，易为师所束缚，亦步亦趋，不数年而已逼肖，但不能出其师之范围，而自立面貌，易为其师之声华所掩，不能出人头地。若向古人探讨，则宝藏无穷，初若甚难，及其大成，反在时师之上，此为书家说法，只图以书法为应用者，固不必断断于此也。

然则古人尽可师乎？古帖尽可习乎？现代印刷之品尽可信乎？此种种问题，皆当于后章具体讨论之，以期指示一正当之途径，而不使学者迷惑徘徊于亡羊之歧路也。

第三章
天才

天才之便利——小有才——偏才——名家之才——大家之才——天才之利用

世间无论任何学问，任何技能，任何事业，无不需要特殊之天才。天才优者，人百己十，事半功倍，不但兴趣盎然，而且进步迅速。天才劣者，则如逆水行舟，用尽气力，不离故处，不但毫无进步，而且视为畏途。书法亦何独不然。有天才者，稍一练习，便有可观，无天才者，终日矻矻，尚无寸进。故人欲习字，立志向上，固大佳事，若性质太不相近，则天下可为之事业正多，固不必舍长就短，而必求其不能者以必能也。

至于有天才者，亦至不一律，优劣大小之分所不能免。约而论之，可得四种。

一曰，小有才。潇洒流利而无骨力，柔媚宛妙，而乏古意；只取悦于流俗，而无深切之研究。应用有余，成家不足者也。

二曰，偏才。或长于小楷，不能放大，或工于臂窠，不能缩小。或柔媚无骨，或刚健少肉，或失之拘谨，或流于豪放，此皆其才有所偏，而不得乎中庸之道者也。若善而用之，补偏救弊未始无成；若任意妄行，则易流于狂怪，而有背于正规。中道难得，

狂狷者固未可蔑视，要在用之如何耳。

三曰，名家之才。有名家之才者，或专工一体，或不名一家，随手挥洒，皆有可观。或短小精悍，或飘逸风流，或古朴钝拙，或秀丽委婉，要皆能独具一格，独树一帜，而不肯随人脚下转者。但其气魄稍弱，力量未充，工力欠缺，包含不多。虽足为一时之彦，而未能为百世之师者也。

四曰，大家之才。书法大家，代不数人，其难可知。所谓大家者，气象雄伟，包罗万有。秀媚如西子临风，刚健如霸王扛鼎，而落落大方，无扭捏之态，森森规矩，无逾闲之行。以绝顶之聪明，加过人之工力，兼蓄并收，精锻熟炼，精气内蕴，光华发越，巍然如泰山、华岳，渊然如长江大河，俨然如师，蔼然如母。使观者油然生敬畏之心，斯真所谓大家之才也。间世始一遇者，岂能望之普通人乎？

学者当自审其才力，更当自审其环境，勿为过分之妄想，亦不可为过分之自暴自弃，坐使有用之才，在未发现之前而已被铲除也。盖人之天才，并非一触即发，亦非同时并发，宛如开矿，固有一开即得者，亦有久开始得者。若久开不得，则亦不必枉费心力，不如改弦另张之为愈矣。

第四章
学力

　　学力之必要——学力之成功——有恒——专一——遵守规矩——勿求急效

　　有天才者固易进步，然不一定即能成功，而成功者，反多为天才不甚高之人。其故盖由于有天才者，多自骄傲，以为是区区者，一学即能，一蹴而及，固不必朝夕孜孜不倦也。故以为不屑学者有之，以为不必学者有之，浅尝辄止者有之，时作时辍者有之，坐使蹉跎而一无成就。不知以右军之天才，而池水尽墨；以智永之天才，而埋笔成冢。其他颜、柳、欧、赵，苏、黄、米、蔡，又谁非聪明绝顶之人，又谁非研习终身者乎？由此可知，天才固属必要，有天才者，亦必须借助于学力，始有成功之望。若天才既乏，功力又少，徒怨天尤人，恨字之难写，岂不谬哉。

　　学力可补天才之不足，苟能勤勤恳恳，锲而不舍，则虽进步甚迟，日进无已，亦终有达于高远之时。"孔门"之贤人多矣，而曾参愚鲁之资，独得一贯之真传者，即以其学力过人也。求学之道无他，一曰有恒，一曰专一，一曰遵守规矩，一曰勿求急效。今分述于下：

五常恭惟鞠養豈敢毀傷
女慕貞絜男效才良知過
必改得能莫忘罔談彼短
靡恃己長信使可覆器欲
難量墨悲絲染詩讚羔羊

　　有恒。孔子曰："人而无恒，不可以作巫医。"人而无恒，又岂只巫医不能作，任何事俱不能作。研习书法，更贵有恒。每日时间，不必太多，最多两小时，最少半小时，只要日日如此，年年如此，毫不间断，其进步自有出人意料之外者。

专一。意注于此，不暇外慕，聚精会神，倾全力以赴之。则精诚所注，金石为开，未有不成功者。若外慕徙业，朝秦暮楚，或贪多务得，顾此失彼，则将见徒劳争逐，毫无所得。用志不分，乃凝予神，专一之谓也。

遵守规矩。所谓规矩者乃普通之法则，为学书者所必须遵守。若不遵守规矩，则支离俗谬，不成字体，或狂怪偏僻，难入鉴赏，皆非所以成功之道。笔法无背于古意，结体有合于《说文》，寓巧妙于规矩之中，神变化于法律以内，斯为得之。若墨守死法，不知变通，则食古不化，不免为奴书，亦非所尚也。

勿求急效。瓜熟则蒂落，水到则渠成。凡事须尽其能力，而勿求其效果，日积月累，则不求其成而自成矣。今人多求急效，未学执笔，先求成家；未及数日，已叹无功。妄思捷径，冥寻秘诀。或视规矩为迂阔，或视古人为难到，遂至操切躁妄，矫揉造作，不但毫无成就，而且全身是病。俗语"字无百日功"，此言最为害人。盖所谓无百日功者，乃习之百日，无有不进步者，非习百日而即能成功也。世不乏误解之人，以为学之百日，必能成功，及其不成，则将咨嗟怨恨，半途而废。此非古语误人，乃人之自误也。

人苟能禀专一之精神，持恒久之毅力，导昔贤之遗规，作长时期之习练，则虽天才平庸，亦必能有所成就。学力之于成功，所关者极大且重，学者既不可恃有天才而蔑视学力，更不可因无天才而自甘暴弃也。

第五章

学程

学程之研究——学程之三期——一、备用——（一）大楷——（二）小楷——（三）行书——第一期之时间——选帖之理由——二、应用——应用之重要——应用之目的——应习之种类——（一）继承——（二）草书——（三）分隶——（四）魏碑——（五）小篆——（六）大篆——练习之注意——三、成家——成家之困难——成家之程度——书家所能之多寡——成家之方法——成家之种类——学习之方法——现今成家乏便利

学书之程序，有一定乎？抑无一定乎？此固一至难解决之问题也。夫天才不同，有一年大好者，有十年无成者。性质不同，有喜学颜而恶赵者，有嗜篆籀而畏分隶者。时间不同，有终日作书者，有偶尔临池者。环境不同，有良师益友，耳提面命者，有孤陋寡闻，暗中摸索者。久暂不同，有持之有恒，历久不渝者，有时作时辍，一暴十寒者。目的不同，有只图应用，勿庸深造者，有志在成家，终身以之者。欲于此种种复杂情形中，而能得一适当之方法，以期俱能应用而无弊，岂非至难之事乎？且古今不同，时事有异。士生今日，生存竞争，十分激烈，从事于生产科学，尚恐日不暇给，焉有此余裕，含毫呵笔，操觚弄翰，过消闲生活哉！

今日学书与以前已至不相同。在昔专制时代，以科举取士，书法必须入彀，只求其方正严整，不计其极呆钝滞，千篇一律，千人一律，戕贼天性，摧残书法，莫此为甚。及至学校既开，科学渐重，书法乃日为人所轻视。今日学校之中，虽科学之幼稚如故，而书法之陵迟乃莫可救药。以支离错误为习惯，视规矩准绳为迂腐，书法之坏，至此极矣。然余固非希望国人尽成书家也。今试将学书历程分为三等，以期适合于各方面。其有过不及之处，学者自行斟酌损益，请勿过为吾说所拘可也。

一　备用

何为备用？即所从事之职业，无用书法之必要，只备作辅助目的或自己私人间函札之用而已。从事此种职业者即不能写字，亦无害于事，然欲图位置之提高，职业之稳固，运用之便利，友朋之联络，公务之处置，则又非能写字不可。若在初学，此种书法亦可以名之曰第一期。其时间约在初级小学至高级小学。其年龄约在七八岁至十三四岁。其所习之字帖及书法之种类列下：

（一）大楷。颜真卿书《大麻姑仙坛记》、《颜勤礼碑》、《颜家庙碑》、《多宝塔》任择一种。每日一页至二页，十六字至三十二字，六年统习。

（二）小楷。王羲之书《乐毅论》、《黄庭经》任择一种。《灵飞经》亦可学，但太软无力耳。

第三年学起，每日一页。

颜真卿 唐 麻姑仙坛记（局部）

（三）行书。集王羲之书《圣教序》、《半截碑》任择一种。

第四年学起，每日一页。

在小学六年之中，若努力不息，字虽不佳，粗可应用，再于有暇之时，不断练习，自能日有进境。若商店学徒，失学太早，或工厂职员，年龄已大，苟有志于此，亦可按此期方法，于早作宴息之时间，自行练习，其收效较小学校之学生为速，盖一则被动，一则主动而有生活上之需要也。

唐怀仁集王羲之《圣教序》

第一期虽为不需要书法者所设，而需要书法者，亦为必由之阶级。盖即一般书法之基础也。大字必取"颜"者以其形势开张，骨肉具备，学之流弊尚少，不似柳之瘦、欧之板、赵之松、苏之放，偶一不慎，便成病痛也。且其用笔取中锋，于以后习篆时便利，笔画丰满于以后习隶时亦便利也。小楷行书必学右军者，小楷行书之祖，取法乎上之意也。不学草书及篆隶者非应用所必需也。

二　应用

应用者即书法与生活职业有密切之关系，无书法则不能从事此种事业，甚或以书法为职业之本身。凡社会上一切公共事业，如衙署、机关、党部、学校、会所等之公务员；凡书记、录事、文牍秘书、科员、科长以及部长、主席等人员；虽其人均有特殊之技能与夫专门之学识，苟不能执笔书写，则必不能任事，苟所书太劣，则必不能胜任而愉快。于第一期既筑有根基，则第二期已勉可应用，惟欲求挥洒便利，书翰美观，计不可不继续努力，以求进一步之深造。此期在读书时代为初高中之六年及大学之四年，年龄约自十四五岁至二十四五岁。在已作事者，则年龄不拘，只要有此需要，有此清兴，便可从事练习，不怕丑，不畏难，不间断，不求急效，每日习半小时至一小时，则于不知不觉之中，将斐然可观矣。

此期之目的虽仍在应用，要在于能应用之上，加一层装饰，筑一层保障，使之不但应用，而且美观。并能于职业上之应用以

外，对于匾额市招、对联、扇面等物亦可酬应，则不但可表示自己之文雅风流，亦可自利利人，为联络感情之具也。

（一）继承。第一期，天天临写，以求深造。

（二）草书。王羲之书《十七帖》、孙过庭《书谱》。

（三）分隶。《张迁碑》、《封龙山碑》、《史晨碑》、《衡方碑》任习一种。喜雄伟者，可习《张迁》、《封龙山》及《衡方》。如喜秀丽，可习《史晨》或《孔宙》、《尹宙》、《礼器》等碑。《曹全》太小巧不可学。唐隶俗浊更不可染。

汉 史晨碑

（四）魏碑。如喜方整之字，则可直习魏碑，不必学欧。因魏虽方整而有奇肆之趣，欧则失之板滞，且魏碑原拓易得，欧帖佳拓难求也。《郑文公》、《张猛龙》、《张黑女》、《泰山金刚经》、《马鸣寺》、《李超》、《李璧》、《刁遵》、《高湛》、《龙门造象》任习一两种，择其笔之所近，性之所喜者。

（五）小篆。碑刻中以小篆为最少，盖因秦代享祚太少，制作既多残缺，后世又无继者，故遗迹几不可见。今所存只《泰山九字》、《琅琊十三行》而已。李阳冰虽有篆名，今日视之殊伤板刻。转不如近代杨沂孙、吴大澂之参合篆籀者为有古朴之趣。

（六）大篆。《石鼓文》、《毛公鼎》、《散氏盘》、《盂鼎》、《颂鼎》，择性之所喜习一两种，不但可以为考古之助，且为各种书法之根源，而钟鼎书法今日又极流行，虽不能深造，亦当尝其一脔也。

上述各种如为时间所允许，当俱加练习。练习之法或同时并进，或分期别习，均无不可。视为一种嗜好，视为一种娱乐，视为一种消遣之具，于从容不迫中，日日练习，则不但可以增进学识技能，提高职业，且可以少作无益之娱乐，于身心之修养，经济之节省，俱有无量之裨益，岂非一举而数善备乎？如时间短少，不能兼习，则可只择一二种习之，固不必务博而荒也。

三　成家

历代书者多矣，其能卓然成家为后世所宗仰者，代不过数人，其难可知。即此卓然成家者，或长行草，或擅篆隶，专工者多，专擅者少。一艺之奥，皓首难穷，以古人之天才学力，临池冢笔，其所成就，不过如此！况今人之天才学力，未必优于古人，而又为生活所压迫，经济所束缚，在忙迫急促有限之时间，而欲尽通上下五千年之书法，其难不更甚乎？

故今日而欲成一书家，非有充裕之经济，优良之环境，卓越之天才，艰苦之习练，恒久之毅力，宽闲之时间与夫良师益友之指导切磋不可。苟无此种种条件，则宁以研究他种学问，学习他种技术，而于暇时练习书法以为补助之具为妙。即成家者其程度亦至不一律，约计可得下列四种：

（一）团体书家。较同时一般人程度稍高，而为一机关一学校一团体所信仰者。

（二）省区书家。为一省一区一市所共仰者。

（三）全国书家。为全国所共仰者。又分三种：

小家。风流潇洒，只擅一体。

名家。精雅曼妙，气象稍小。

大家。庄严伟大，笼罩一世。

（四）历代书家。为历代所宗仰者，不但为一时泰斗而且为永久法规。

而所谓书家者就所能种类之多少亦可分为三种：

（一）一种。长于真者可以名为真书家，长于隶者可以名为隶书家，其他行草篆籀均可以一种名家。

（二）两种。或并工行草，或兼擅篆隶，可以名为行草家篆隶家。

（三）全种。字无不工，体无不妙，触类便能，涉笔成趣。

历代书家虽多，以其创造或继承方面观之，亦可分为二种：

（一）自创书家。巍然独立，一空依傍，前无古人，后无来者。创一代之体制，树百世之宗风。

（二）继承书家。继承家学，引伸师法，虽不足以并驾所自，而亦能克绍箕裘，保守衣钵者也。

自成家之途径上观之，亦可分为数种：

（一）有意成家。先树成家之目的，而后努力以赴之。

（二）无意成家。自然而然，无待强求。

（三）逼迫成家。自己本不欲成家，但以环境所迫，生计所需，不得不合彼就此，初虽勉强，久则自然。

（四）半途成家。初虽无意成家，然以中途生活之变换，嗜好之迁移，天才之发见，而遂专心从事书法，因以成家。

（五）自小成家。天才横溢，一习便工，幼而名噪，长更擅妙。

今日之书家，虽不能上下五千年，于数十百种之字体，兼擅并妙，至少亦须三四种，绝非一种所能足用。即以一种擅长，亦

不能只习一种，必须兼习他种以充其力而博其趣。

今试论其学习之方法，亦可分为两种：

（一）横。即所书之种类，亦可分为二种：

1. 由博返约。此法亦可名曰归纳法，先博习诸家，不拘一体，习之既久，自成体段。再精一种或数种。

2. 由约及博。亦曰演绎法，即先精一种，推其法而及多种。

（二）竖。即历代各体书法按时代练习，亦可分为二种：

1. 自上而下。即自古及今，先习三代钟鼎、秦汉篆隶、晋唐行草，而后魏碑、正楷、颜柳苏黄、文祝董王，以及清代诸家、近世名贤。

2. 自下而上。即自今及古，先从时贤入手，渐学渐古，终至秦、汉、三代。

今日欲成书家固有种种困难，亦有较古人为便利者，即古人多限于功令不能自由，今人可随意研究，发展个性，毫无限制，可以自由发展也。故今人欲成书家，不必多习唐、宋以下之书，而可多致力于篆籀分隶，晋、魏等书，以探其源而穷其本。较之唐、宋以后书家拘拘如辕下驹者，此真有乘风破浪、驰骋千里之乐。至于应学之帖，不胜枚举，除上述者外，凡有名剧迹，固均当涉猎及之，既须博览，又须精工，包罗万有，独树一帜，方不愧今日之书家也。

怀素 唐 小草千字文

第二编 用具

第一章 用具之必要

第二章 笔

第三章 墨

第四章 纸

第五章 砚

第六章 其他文房用具

毛筆習字端姿勢圖

第一章

用具之必要

"工欲善其事，必先利其器"，器不利则事不善，虽有大名家而与以卑劣之笔、败坏之墨、粗糙之纸，求其得心应手，挥洒自如，岂可得哉！俗云："善书者，不择笔"，此特谰言耳。惟善书者始择笔，不择笔固不能善书也。《书谱》云："纸墨相发，四合也。"又曰："纸墨不称，四乖也。"又曰："得时不如得器。"器岂可不加研求哉！然初学之士，却不必过于讲究，只求其能应用可耳。因纸笔墨砚，其精雅优良者，率皆价值昂贵，而初学不知爱惜，不能运用，非特经济多所损失，而物力亦不应暴殄也。迨程度渐进，则用具亦渐良，及成书家，再用极高之品，所谓"精良一乐"固非为初学道也。今略述书法上普通之用具，以便初学，至于文房宝玩，古墨端砚，非不可爱，然已入古董之范围，非普通人力所能致也。

第二章

笔

笔之种类——笔毛之种类——笔之性质——笔锋之长短——笔管之形状——制笔之工店——普通所用之笔——用笔之注意——古人之论笔——南北笔之不同

自蒙恬造笔后，相沿至今，形式制法，均多变更。而种类繁多，不可胜数，今以普通所用，约述于下。

以笔之大小论，则最小者为画须眉之描笔，次之为小楷，次之为中楷，次之为大楷，次之为屏笔，次之为联笔，次之为提笔，以揸笔为最大。最小者细如毫芒，最大者粗如人臂。而每一种之中，又多分若干号数，以次增减其大小。如揸笔、提笔、大笔均有头号、二号、三号、四号、五号之五种。购者可任意选择。

以笔之毫毛而论，则有鬃毛、紫毫、狼毫、兼毫、羊毫、鸡毫、鼠须种种。其劣者乃专用苘（音顷，枲属，一曰白麻），至于兔毫已不见有用者。日本有竹笔者，纯以竹劈碎为之。

以笔之性质论之，则有刚柔与中性之分。其中以鬃、紫、狼、鼠等为刚性，羊毫为柔性，鸡毫则更柔。兼毫乃刚柔两种配合，故为中性。

以笔锋之长短论之，则鬃毛、羊毫多长，紫毫、狼毫等多短。

大明万历年制款毛笔

羊毫亦有短者。昧者以长短分优劣，长短非优劣之标准也。

以笔管之形状论之，则有粗细之不同。且大笔多用细管，而于笔头另镶牛角或木制之斗。揸笔则形状短粗。

以笔管之物质论之，则普通者为青竹管、斑竹管，及施以黑黄等色之竹管。美观者则用白、红、绿等色之牙管。揸笔则用木牛角及牙管。而笔管之长短亦至不一律，普通自新制市尺四寸至七寸。

今列表于下。

吾国以产笔著名之地曰浙江之湖州，所谓湖笔者也。今各大都市均有制笔之店，惟以工料渐昂，制作简陋，堪能应用者少耳。其在北平者以琉璃厂之贺莲青，李玉田为最佳，湖州之贝松泉亦佳，上海则以大东门之李鼎和棋盘街之周虎臣、胡开文、曹素功为有名；然书画家则喜用徐葆三、杨振华、吴祖培等所制之笔，以其并无店面，开支较省，而工料较优也。其他湖南岳州与江苏苏州亦以笔名。普通用者可随地选购，若非专门名家则亦不必过事考究耳。

今将普通应用之笔名列下：

1．小楷。五紫五羊毫、七紫三羊毫、刚柔相济鸡狼毫。

2．行书。小楷羊毫、中楷羊毫。

3．大楷。净纯羊毫、大楷羊毫、羊毫屏笔。

4．联笔。鼠须提笔、羊毫联笔、三号大羊毫、头号大羊毫。

5．提笔。如不书匾额，则可不必备。

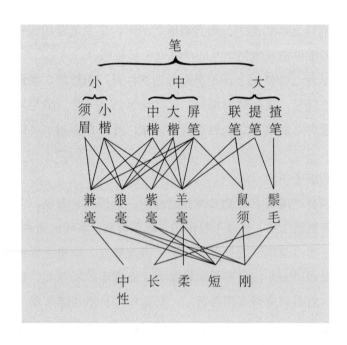

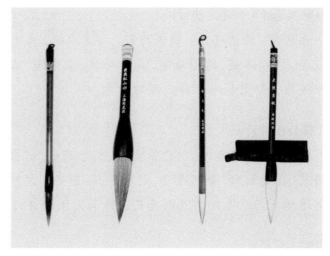

笔

　　至笔使用时，须视其力之所及，大笔作小字，小笔作大字，均属不可。长锋羊毫用时只发开三四分足矣，多发则毫软而无力。笔用后以时常洗涤，使笔中不留宿墨、不留渣滓为妙。若大笔则须随用随洗，不可任其漆固也。小笔及常用之笔可用笔帽，若大笔则洗清后倒插笔筒中，或悬挂墙上，不必用笔帽也。笔帽为铜制，宁大勿小，有连三枚、五枚、九枚为笔插者，不但便用且可作装饰品，以北平琉璃厂所制为精。

　　《考槃馀事》云：

　　制笔之法以尖齐圆健为四德。

韦诞《笔经》制笔之法云：

桀者居前，毳者居后，强者为刃，耎者为辅，参之以苘，束之以管，固以漆液，泽以海藻，濡墨而试，直中绳，曲中钩，方圆中规矩，终日握而不败，故曰妙笔。

又柳公权帖云：

近蒙寄笔，深慰远情，但出锋太短，伤于劲硬。所要优柔，出锋须长，择毫须细，管不在大，副切须齐。副齐则波掣有凭，管小则运动省力，毛细则点画无失，锋长则供润自由。

右军《笔经》云：

昔人或以琉璃象牙为笔管，丽饰则有之，然笔须轻便，重则踬矣。

又迮朗川《绘事琐言》曰：

北方水笔，南人不能造；南方干笔，北人不能造。北方毫多性硬，必连毛带毫制成水笔，一开到根，尖而有力；且地高风燥，干笔易秃。南方毫多性软，必胶黏过半，制成干笔，但用其尖，乃能瘦硬。且地卑气润，水笔太耎，故有名为水笔，实则干笔也。至各种皮毛，俱以冬春为贵，春之所收，皆冬之所长，天寒兽肥，毫亦壮硬；若夏秋之毛，一文不值，且薄弱不堪制用也。

第三章

墨

墨之种类——近代墨之退化——墨盒之功用——墨汁之功用——磨墨之注意——墨经之论墨——墨声之辨别

近代墨多出徽州，故曰徽墨。制墨之原料为烟。烟有松烟、油烟二种。松烟取深山老松熏之，油烟则用桐油、麻子油、皂青油、菜子油、豆油等，而以桐油得烟为最多。松烟之色微蓝，宜于书；油烟之色纯黑，宜于画。松烟墨深重而不姿媚，油烟墨姿媚而不深重。

制墨之佳者，代有名家。古墨坚致如玉，光华如漆。

宋元以前，殆皆罕觏；明清之作，亦不多得，而又真赝难分，故非专门书家，固不必求此难得之物也。惟自海通以来，制墨者多用洋烟，乃工厂中煤火所熏，以其价廉工省也。然其烟粗而色暗，既不宜书，更不宜画，灰暗无光，不利裱装，不耐久藏，墨道至此，败坏已极。初学练习，故无关系，若程度稍高，则不可用过劣之品，大致得二十年前之旧制，已较市品高出万万矣。

近年因事务繁忙，无暇磨墨，故墨盒之制大盛，机关商店，取便一时亦无不可。盒中丝棉，用久必换新者，以其宿墨太多，变为渣滓，不利于笔故也。墨汁之流行亦渐普遍，其初发于北平，

原为考试者所专用，继以好逸恶劳者众，故制者亦随之而多，优劣亦至不齐一，以北平"一得阁"最为有名。然以之书写临时应用之物，如标语、挽联，不久即归消灭者。为时间经济计，固甚便利，而一涉经久之物，便万不可用。以其胶与烟并未十分融和，而又时起沉淀作用，写至纸上，常于字外渗出灰水，而制裱之时又易糊涂，裱后暗败，毫无光彩。以其和有防腐剂之药水，故有侵蚀笔毛之患，苟非急用，则以磨墨为佳。而装饰美术之字，如屏联等则更非磨墨不可。

磨墨须用清洁新汲之水，不可用砚水壶中陈污之水。磨时须重按轻推，不可太快，快则有沫。圆磨之圈宜大，水不可太多，多则浸墨。中途停磨，不可将墨置砚中。磨毕将墨旁之汁拭去，则墨不裂。墨用纸裹，亦可防裂，且不致污手。

《墨经》云：

凡墨色紫光为上，黑色次之，青光又次之，白光为下。凡光与色，不可废一。次久而不渝者为贵，然忌胶光。古墨多有色无光者，以蒸湿败之，非古墨之善者。其有善者，黯而不浮，明而有艳，泽而有渍，是谓紫光。凡以墨比墨，不若以纸比墨。或以砚试之，或以指甲试皆不佳。

《墨经》又云：

凡墨击之以辨其声。醇烟之墨其声清响，杂烟之墨其

声重滞。若研之以辨其声，细墨之声腻，粗墨之声粗。粗谓之打砚，腻谓之入砚。

又曰：

凡墨不贵轻。旧语曰："煤贵轻，墨贵重。"今世人择墨贵轻，甚非。煤粗则轻，煤杂则轻，春胶则轻，胶伤水则轻，胶为湿所败则轻，惟醇烟、法胶、善药、良时，乃重而有体，有体乃能久远，愈久愈坚。

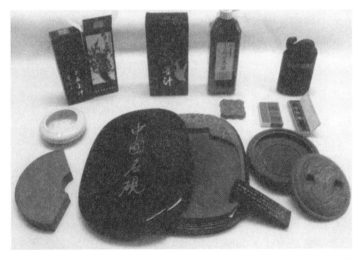

墨

第四章

纸

纸之种类——宣纸之种类——纸性之研究——古纸之可贵——洋纸之性质——废纸之利用

纸之种类甚多。初学则以用原书纸习大楷，用毛边纸或料半宣纸习小字，不必求其精美者。因练习之时，用惯粗劣者，则一遇佳纸，便有眉飞色舞之乐。若用惯精美之纸，则一遇粗劣者，便刺手棘心，不能下笔矣。

至于宣纸之种类亦甚多。如六吉、如煮硾、如玉版、如清水皆可作书，惟过薄之单宣与过厚之淳化宣，殊不易耳。单宣太薄质不坚韧，无吸墨之量，常至穿透，且干后为墨所拘，纸面不平。淳化宣太厚，吸墨之量太大，笔未及运转，墨水已为吸尽，过犹不及，此之谓也。

矾纸不吸水，亦不易书，且纸经矾易碎，以不书为妙。虎皮宣虽为生纸，性带半熟，须用浓墨，否则字色为纸色所压，色彩不显。冷笺、蜡笺、金笺及扇面，面多油光不受墨，必须先用法兰绒擦之，或敷以牙粉用纸或布擦之，以去其油气，方可书。

纸与笔之关系，强纸如用刚笔则刺刺不入，故必须用柔笔以书之。弱纸如用柔笔则绵绵不起，故必须用刚笔以书之，刚柔与

强弱相反而相济也。

中国之纸古代较近代为佳，然一幅之价，动辄数金。如唐人之硬黄、薛涛，宋朝之澄心堂，元代之罗纹，明季之连七、奏本、大笺，清代之各种仿宋纸，俱较今纸为佳。故书画家多以为用旧纸为乐也。

近来外货输入，多用洋纸，非坚硬不入墨，即光滑不受墨，且全无湿润浓淡之态，故不宜于书法，只宜用钢笔铅笔书之耳。

高丽纸及日本纸均可用，惟今日须加抵制，不必用耳。国人用新法所造之纸如利用、如江南均可供通常之用。废旧报纸虽不足以写字，然以之习榜书，亦废物利用之道也。

备作刊刻匾额之大字，昔多用黄纸，今则改用报纸及牛皮纸矣。

纸

第五章

砚

砚之种类——端砚之研究——砂砚之利用——砚之洗涤——磨墨之注意

砚以石理发墨为上，色泽次之，形制工拙又其次，文藻缘饰则失砚之用矣。砚之种类繁多，有玉砚、陶砚、石砚（端石、歙石）、瓦砚（秦瓦、汉瓦、铜雀瓦）、砖砚、澄泥砚、磁砚等。砚材不一，砚式何常，惟以发墨为主。若用佳墨，必须用端砚，则相得益彰。普通所用，则市上廉价之石砚即可，其形有方、圆、长方三种。取其有盖者，则灰尘不易入。

至于端砚，颇不易得，且价亦昂，力及则备，否则不必勉强。《燕闲清赏笺》曰：

古人以端砚为首。端溪有新、旧坑之分。石色青黑、温润如玉、上生石眼、有青绿五六晕，而中心微黄，黄中有黑点，形似鸲鹆之眼，故以鸲鹆名砚。眼分三种：晕多晶莹者，谓之活眼；有朦胧，晕光昏滞者谓之泪眼；虽具眼形，内外焦黄无晕者，谓之死眼。故有泪不如活，死不如泪之评。又以眼在池上者，名曰高眼为佳，生下者为低眼次之。惟北岩之石有眼，余坑有无相间。

又曰:

贵在发墨,何取于眼。无眼者但不入于俗眼,鉴家何碍?

砚之产地甚多,名色亦极多,不遑枚举也。惟写大字,急需多墨则用砂砚,以其粗糙下墨快也。

屠隆《纸墨笔砚笺》曰:

凡砚池水不可令干,每日易以清水,以养石润,磨墨处不可贮水,用过则干之,久浸则不发墨。

又曰:

日用砚须日涤去其积墨败水,则墨光莹润,若过一二日,则墨色差减。春夏二时,霉溽蒸湿,使墨积久则胶泛滞笔,又能损砚精彩,尤须频涤。……不得以滚汤涤砚……今以皂角清水涤之为妙……大忌滚水磨墨,茶亦不可,尤不宜令玩童持洗。

磨墨一事,人多苦之,书画家尤不能自磨,盖手酸臂僵,有害挥洒也。余多用左手磨之,初用似不便,久则安之,亦分工合作之意。多磨则可一面磨墨,一面看书,则心有所注,不致烦躁而墨已成矣。

砚台

第六章

其他文房用具

　　文房用具种类甚多，如笔格、笔床、笔筒、笔洗、水壶、砚匣、墨匣、印章、印色盒、镇纸、压尺、枕腕、帖架等种类既多，更分贵贱，志在实用，不取高昂，无关大体，故从略焉。

字帖架

印章

笔洗

文房用具

镇纸

笔帘

第三编 碑帖

第一章　碑帖总说

第二章　拓本

第三章　印本

第四章　丛帖

心懷霜志妙渺而臨雲詠世德之

俊烈誦先人之清芬遊文章

之林府嘉麗藻之彬彬慨

授篇而援筆聊宣之乎斯文

其始也皆收視反聽耽思傍訊

精騖八極心遊萬仞其致也情

曈曨而彌鮮物昭晰而互進傾

第一章
碑帖总说

碑帖之重要——碑帖之分期——南帖北碑论——北碑之盛行——碑帖之范围

学书莫妙于学古人之真迹，然真迹不易得，遂不得不求诸碑帖。而碑帖之数又汗牛充栋，不易识别；研究碑帖之书，亦复浩如烟海，难于研读。故初学之士，欲选一适用之碑帖，殊大费周折。

若自历史上观察碑帖之升降与字体之变化，颇有直接关系。自仓颉造字以后，其分合变化，至为繁赜。仓颉之字，今不可见，字之最古者当推殷墟骨甲，次则钟鼎大篆、石鼓籀文，一变而为小篆，可以名为上古时期，以篆为主。及至两汉，八分隶书，盛极一时，可以名为中古时期，以汉隶为主。秦汉之时，章草、行书虽已发明，尚未大显，及至钟王继出，于是真、行、草三体遂执书道之牛耳，而"二王"遂成千古不祧之祖。是为近古之真行草全盛时代。南北朝至隋则以刚健之笔易柔媚之习，而所谓魏碑者如三春之花争奇斗艳。及至唐代，以政府提倡于上，学者风靡于下，而"二王"之风又炽。所谓虞、褚、欧、颜、柳、李等大家无一而非承"二王"之绪者。宋代之苏、黄、米、蔡，元之子昂、伯机，则又从唐人而遥接晋人之衣钵。宋代以后，阁帖大盛，

魏太傅鍾繇書

尚書宣示孫權所求詔令所報所以博示逮于卿佐必

異良方出於阿是芟萘之言可擇郎廟況繇始以

跂賤得為前恩橫所睨公私見異愛同骨肉殊遇厚

寵以至今日再世榮名同國休感敢不自量竊致愚慮仍

日達晨坐以待旦退思鄙淺聖意所棄則又割意不敢

辗转摹刻，递相仿效，明之文、沈、唐、祝以至董其昌，直至清代中叶之刘墉、王梦楼、梁山舟、铁保无一而非帖学之产物，亦无一而非"二王"之云礽也。惟物极必反，及至清朝中叶而帖学始衰碑学始盛。魏碑之花，潜伏一千余年而又盛放，于书道开一新纪元焉。

自阮元之《南北书派论》与《北碑南帖论》一出，而邓完白、包世臣、康有为继之，如风起云涌，沛然莫之能御。至近代杨沂孙、吴大澂、吴昌硕，因金石学之发达，书法遂由魏碑而汉隶，而小篆，而钟鼎；时代愈后，而复古愈甚，书法之范围愈广，最近二十年中因甲骨之发现，学者更兼习甲骨文，今日之书家，可谓上下五千年矣。以视昔人之拘于一隅，甘为"二王"之奴隶者，相去奚啻霄壤？士生今日，能博古通今，抉破一切之范围，而自由探讨，自由发展，岂非一大快事哉？然务博而荒，则其成功之难，当更倍于古人矣。

阮元以经学专家，留心翰墨，受考据学派之影响，因当世人心厌旧喜新之思想遂反映于书法而成一革新之动机。阮元之言，以为宋帖辗转摹勒不可究诘，汉帝奏臣之迹，并由虚造。钟、王、郗、谢岂能如今之所存北朝诸碑，皆是书丹原石哉？而碑亦经雨淋日炙剥泐特甚，又拓有新旧、精粗、真伪之分，鉴别不易。故宋、元、明书家，多为阁帖所囿，且若《禊序》之外，更无书法，岂不陋哉？此说在帖学盛行，王字圣神之时代，诚为卓越之见。此后包世臣之《艺舟双楫》与康有为之《广艺舟双楫》，均继承

侍中司徒公廣陵王墓銘誌
使持節侍中司徒公驃騎大將軍冀州
刺史廣陵惠王元羽河南人
皇帝之第四□父也景明二年歲在
辛巳春秋卅二五月十八日薨於第以
其年七月廿九日遷定於長陵之東
虚龍遊清漢鳳起丹巔分華煢孽流
天景當春覽綠陵秋擢頴輟茇東岳揚
鉉司鼎接海息深豪鴌愛廣敷惠軀風
援聲草響棠陰留美梁幹彼伐二樵層
光三獻襲朗恊讚伊人如何弗遺煙奉
碎嶺雲翔隆飛松閟沉灺泉堂閟暉歇
勒幽銘庶述懷而

北魏　元羽墓志铭

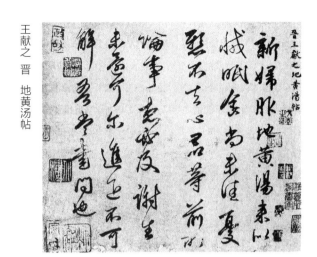

王献之　晋　地黄汤帖

此说而加推阐，使书学掀腾震荡，而碑学万能时代，遂以破产，时至今日，几无人过问矣。

书法之范围既广，而法帖之范围亦因之而大。今试列其总名于下：

殷墟甲骨文、三代钟鼎文、周石鼓文、秦刻石、秦权量、汉篆、汉隶、八分、章草、吴篆、魏隶、钟繇真字、王羲之真行草、王献之真草、智永千文、魏碑、隋碑、唐碑、宋帖、元帖、明帖、清帖。

以外尚有封泥铜印、玉印、石印、流沙坠简、唐人写经、六朝造象以及唐、宋、元、明以来名家所幸留之真迹，皆足以作研究之资料与临摹之对象。

第二章
拓本

拓本之研究——法帖之真伪

碑帖以原拓为贵，原拓又以初拓为精。或初出土，或新发现，剥蚀尚少，精神尚足，若拓工精妙，则锋芒尽显，须眉毕现，自为碑帖中之上乘。若出世既久，剥蚀日甚，加以推拓不已，模糊更厉，或加补缀，或加剜剔，真形日泯，原意浸失，又其下矣。至于阁帖丛帖，多系钩勒上石，钩者不无出入，刻者又难精确，再加拓拓，形神十不存一矣。至于木板伪石，帖贾专以欺人者，则恶劣更不可寓目矣。时至今日，宋、明拓本，千金难求，苟非鉴赏之家，实难定其真伪，学书者只可望洋兴叹而已。

其实法帖之真伪，鉴赏家亦未必遽能判别。盖鉴赏者之目力未必甚高，而作伪者之技巧却极高妙也。高濂之《燕闲清赏笺·论帖真伪纸墨辨正》曰：

高子曰：法帖真伪，一时入手，少不用心着眼，即不能辨。观唐萧诚伪为古帖，示李邕，曰："此右军书也。"邕忻然曰："是真物也。"诚以实告，邕再视曰："果欠精神耳。"北海且然，况下者乎？南纸坚薄，极易拓墨，北纸松厚，不甚受墨。故北拓如薄云之过青天，以其北用松烟，墨色青浅，不和油蜡，故色淡而

臣繇言臣力命之用以無所立惟幄之謀而又愚

芘聖恩任佃待以殊禮天下始定帥土欣戴唯有

江東當少留思既與上同見訪問昨日讒見

復蒙遠及雖緣詔令陳其愚心而臣所懷造

膝之事昔先帝嘗以事及臣遣侍中王粲杜襲

就問臣臣所懷未盡冀益絲髮乞伏侍中與臣

議之臣不勝愚款懷之情謹表以聞臣繇誠

皇誠恐頓首上言

钟繇 魏 力命表（局部）

文皱，非夹纱作蝉翼拓也。南拓用烟和蜡为之，故色纯黑，面有浮光。今之赝帖，多用油蜡拓者，间有效法松烟墨拓，色似青浅，而敲法入石太深，字有边痕，用墨深浅不匀，浓处若乌云生雨，浅者如白虹跨天，殊乏雅趣。惟取眼生，以惑蒙瞆。古帖受裱数多，历年更远，其墨浓者，坚若生漆，且有一种不可称比异香，发自纸墨之外。若以手揩墨色，纤毫无染；兼之纸面光采如研，其纸年久质薄，触即脆裂，侧动转折处，并无沁墨水迹侵染字法。今之浓墨拓者，以指微抹，满指皆黑。其古帖纸色，面有旧意，原人摩弄积久，自然陈色，故面古而背色常新，以古纸坚厚不湮。今之赝拓，大率以川扇纸、竹纸用挂灰炉烟沥和水染成古色，表里湮透，两面如一。若以一角揭试，薄者即裂，厚者惟健不断。如古帖不然，薄者揭之，坚而不裂，以受糊多耳；厚者反破碎莫举，以年远糊重，纸脆故也。此俱以形似求之。若以字法刻手，过目翻阅，虽宋拓之妍丑即别，矧赝拓可愚人哉？虽然，近有吴中高手，赝为旧帖，以坚帘厚粗竹纸，皆特抄也，作夹纱拓法，以草烟末香烟薰之，火气逼脆本质，用香和糊，若古帖嗅味，全无一毫新状，入手多不能破。其智巧精采，反能夺目，鉴赏当具神通观法。

　　佳拓既已难得，而装裱尤为不易，偶一不慎，非任意割裂，即走失字形，故今日学者多不欲购拓本而争购印本焉。碑帖店各大都市俱有，而古董店中亦多兼营，北平、上海、杭州、济南均有多家。而西安、曲阜、泰安、洛阳则以碑刻众多，而碑帖之营业亦盛。

松江本吴皇象急就章

第一急就奇觚与众异罗列

诸物名姓字分别部居不杂

厕用日约

勉力务

决物名姓字分勿部居不雑

第一急觚奇觚与众异罗列

第一急觚奇觚文宗奥椎面

第三章
印本

印本之便利——印本之种类

自照相术印刷术逐渐发明以来，字帖之复印甚为容易，且能与原拓所差无几，而又装订成册，价值低廉，省鉴别真伪之苦，故学者趋之若鹜，时至今日，印本将取拓本之地位而代之矣。并专门书家或碑帖收藏家，亦多用印本以为对照，印本之流行益广而拓本之范围愈狭。但印本亦必须加以鉴别，不尽可用。今试依其印法而略言之：

石印。印法之最简陋者，书摊所售之廉价品皆属此种，字意俱失，形神无存，且选择不精，取材卑下，印工潦草，学之最易误人，决不可用。

金属版印。较石印为清朗，然于浓淡之间，尚少区别，此种价亦较昂，选择印工俱较精，最合于普通学者之用。

铜版印。虽有浓淡之分，然以纲目关系，亦未能十分正确，惟较锌版为较佳耳。此种多用以印真迹，印碑帖者尚少。

珂罗版印。亦名玻璃版印，为印本中之最佳者。形神浓淡，俱可不爽毫厘。惟以印刷费事，工料俱昂，故价值较贵。然所印者多系名帖，原本极不易得，经专家审定，认为极有价值者而始

付印，故书家及收藏家均乐购之，以其在印本中为最上品，止下真迹一等者也。

照片。照片虽较玻璃版为更清晰，然价太昂，且有感光变色之虞，今已不甚流行矣。

《习字入门》印本

第四章
丛帖

帖学之势力——丛帖之种类——丛帖二十六种

自东晋至清代中季一千五百年间，虽书家辈出，而终不能出"二王"之范围，自宋太宗《淳化帖》出，于是书家又不能出帖学之范围，辗转相袭，愈失愈远。而帖亦孳乳浸多，中国书学之不振不得不归罪于帖学，而以其流行千余年也，于书学之潜势力尚极伟大，不可厚诬，今列其名于下，以备探讨者之参考。在今日碑碣大昌、金石称盛时代，得原拓真迹甚易，固不必再习此枣木银锭之翻版伪迹矣。

《淳化阁帖》。诸帖之祖，宋太宗淳化三年，出内府真迹，命王著用枣板摹刻十卷。虽近肥俗，深得古意。不见真迹，得此足矣。上有银锭纹，用澄心堂纸、李廷珪墨拓打，手摸之而不污。亲王大臣，各赐一本，人间罕有。今世所传，俱从赐本转相摹刻者。

《绛帖》。《淳化》之子，用《淳化阁帖》增入别帖，重编二十卷潘师旦摹刻。骨法清劲，足正王著肉胜之失。然骏马露骨，又未免羸瘠之憾。

《潭帖》。《淳化》之子，宝月大师摹刻，风韵和雅，血肉停匀，但形势俱圆，颇乏峭健之气。庆历间，僧希白重摹者亦佳，

第三次者失真矣。

《大观帖》。《淳化》之弟，大观间，奉旨以御府真迹，重刻于太清楼中。有《兰亭帖》蔡京摹刻。京沈酗富贵，恣意粗率，笔偏收纵，非复古意，赖刻手精工，犹胜他帖尔。

《太清楼续阁帖》。刘焘摹刻，工夫精致，亚于《淳化》，肥而多骨。求备于王著，乃失之粗硬，遂少风韵。

大观贴

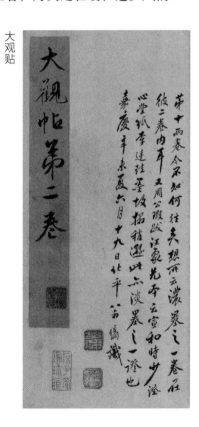

《戏鱼堂帖》。刘次庄摹于临江。除去《淳化》年月而增释文。在《淳化》翻刻中为有骨格者，淡墨拓尤佳。

《东库本》。世传潘氏子析居，石刻分为二。其后绛州公库乃得上十卷，绛守重刻下十卷足为一部，名《东库本》。其家亦复重刻上十卷，足为一部，于是绛州有公私二本。靖康之祸，石并无存，重刻者失之远矣。

《鼎帖》。廿卷。绍兴间武陵丞赵钤父子编，中有《黄庭经》，石硬而刻手不佳，虽博而乏古意。

《星凤楼帖》。曹士冕摹刻，工致有余，清而不浓，亚于《太清楼续帖》。

《玉麟堂帖》。吴琚摹刻，浓而不清，多杂米家，笔仗。

《宝晋斋帖》。米元章手摹"二王"以下真迹入石，佳帖难得，学者赖此，得见唐、晋人仿佛尔。

《汝州帖》。摘诸帖中字牵合为之，每卷尾有汝州印，后有会稽重摹，俗谓之《兰亭帖》。

《黔江帖》。秦子明借《宝月古法帖》摹刻，石在黔江绍圣院，乃潭人汤正臣父子刻。

《赐书堂帖》。宋宣献公摹于山阳，石已不存，后又重摹。

《蔡州帖》。蔡州临摹《绛帖》上十卷出于《潭帖》之上。

《彭州帖》。刻历代法帖十卷，不甚精彩。

《利州帖》。庆元中以《戏鱼堂帖》重刻于益昌。

闻之端揆者百寮之师长诸侯王兆

人臣之极地今　仆射挺不朽之功业

当人臣极地岂不以一时为世出功冠

一时挫思明跋扈之师挽迴纥

《泉州帖》。《淳化帖》翻，最为完善。少逊于《大观绛帖》，比之它刻，亦大相径庭，自智果而后，缺十余帧。

《群玉堂帖》。韩侂胄刻，笔意清道，虽有胜趣，憾刻手不佳，不为精妙。

《百一帖》。王万庆摹刻，搜拾"二王"行草书小帖略备，博而不精。

《修内司帖》。淳熙间出内府所藏，刻石禁中，题尾云："修内司奉旨上石。"亦名《闭阁续帖》。

《甲秀堂帖》。庐江李氏刻，前有王、颜书，多诸帖所未有。

《二王帖》。许提举刻于临江。

《真赏斋帖》。锡山华氏刻，此明帖之最精者。

《三希堂帖》。清代摹刻。

《快雪堂帖》。涿州冯铨刻，乾隆时人内府。

以上各帖中覆印本有《淳化阁帖》、《大观帖》、《澄清堂帖》、《真赏斋帖》、《绛帖》、《三希堂帖》、《快雪堂帖》等，俱有正书局出版。

第四编 运笔

第一章 执笔

第二章 笔法

第一章

执笔

执笔法之种类——执管法——执笔之尺寸——五指之运用——笔管之形势——运用肘腕——执笔之松紧——执笔法之研究

执笔之法于书法上极关重要。执笔得法，则运用自易，成效甚速。若不得法，则转折不灵，提拨无力，虽日临古帖，究不得其用意之所在。故初学者必须先讲执笔。若漫不加察，自成习惯，则改正为难，阻碍进步，所关甚大。然亦有名家执笔，不守常轨，无害佳书者，究为少数。论执笔之法者，始于晋之卫夫人。自唐以后，代有论列，要皆大同小异，今参酌古今，略述于下。

一 执笔法之种类

执笔之方法甚多，或因运用之不同，或因习惯之有异，而有种种之区别，今择其历代相传而能应用者于下：

（一）执管。此乃最普通之执笔法，以后详论之。

（二）掀管。五指共掀其管末，吊笔急疾，就地书大幅屏幛用。

（三）撮管。以拨镫指法撮管头，宜于大字、草书及书壁。

（四）捻管。以大、中、食三指捻管书之。

（五）搦管。置笔管于大、食、中三指之第一、二指节中，转动不灵，流俗偶用，殊不可法。

（六）握管。用全手握管于掌中，悬肘书之，宜于臂窠大字。

（七）揸管。用揸管时，以五指齐挥笔斗书之。

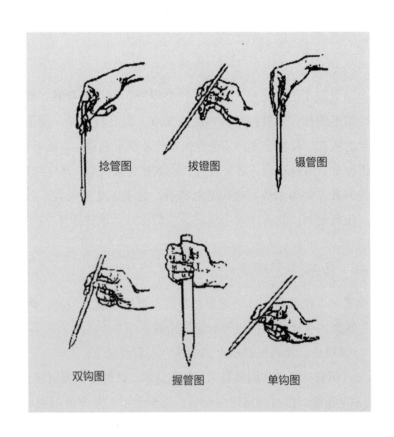

捻管图　　拔镫图　　镊管图

双钩图　　握管图　　单钩图

二 执管法

执管法为普通纯正而又适用之方法。其法置笔管于大指、食指第一节之凸部,中指之指甲与肉相交处,名指之指甲上,即以大、食二指之第一节,中指爪肉之际,名指之指甲四部分握管,小指紧贴名指之后,不着管。五指地位虽不同,除大指外,其余四指必须密接,不可散开,虎口成一圆形,掌中空虚如握一鸡卵。唐太宗《笔法诀》云:

大凡学书,指欲实,掌欲虚,管欲直,心欲圆。

腕竖则锋正,锋正则四面势全。次实指,指实则筋力均平,次虚掌,掌虚则运用便易。

欧阳询曰:

虚拳直腕,指齐掌空。

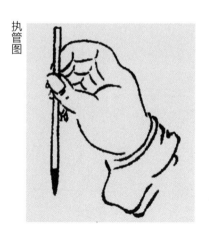

执管图

唐韩方明《授笔要说》引徐公曰：

置笔于大指中节前，居动转之际，以头指齐中指，兼助为力，指自然实，掌自然虚。虽执之使齐，必须用之自在。今人皆置笔当节，碍其转动；拳指塞掌，绝其力势，况执之愈急，愈滞不通，纵用之规矩，无以施为也。

又有易虎口为凤眼者，将大指骨节不向外凸而向内凹，使大指与食指中间仅余一缝，形如凤眼故云。此法用者虽多，但以大指直挺，运转不甚便利，仍以用虎口为宜。

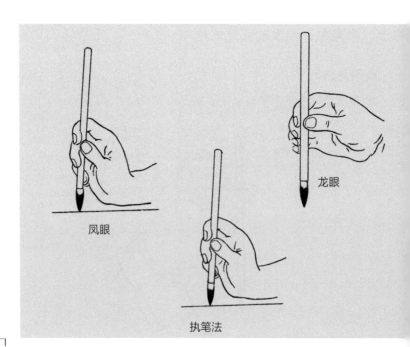

凤眼

龙眼

执笔法

三 执笔之尺寸

执笔之时宁上勿下，宁远勿近。见有人执笔头者，可笑也。卫夫人《笔阵图》曰：

凡学书，先学执笔。若真书去笔头二寸一分（一作一寸二分），若行草书去笔头三寸一分（一作二寸一分）执之。

又曰：

若执笔近而不能紧者，心手不齐，意后笔前者败。若执笔远而急，意前笔后者胜。

明徐天池《论执管法》曰：

凡执管须识浅（去纸浅）、深（去纸深）、长（笔头长以去纸深也）、短（笔头短以去纸短也）。真书之管，其长不过四寸有奇，须以三寸居于指掌之上，只留一寸一二分着纸。盖去纸远则浮从虚远，去纸近则扭锋（是好处）势重。若中品书，把笔略起，大书更起。《草诀》云："须执管去纸三寸一分，当明字之大小为深浅也。"

约而言之，小楷最近，大楷稍远，行书又远，草书与大字最远。腕置桌上者近，悬腕则远，悬肘则更远，自然之势也。

四 五指之运用

五指共执一管，虽皆力注于一管，而五指之运用各有不同。今列其名目于下：

（一）撅。大指指端，用力向外按笔管也。 ⎤ 主力
（二）压。食指指端用力向内压也。 ⎦ 捺手按

（三）钩。中指指尖钩笔使向内起也。

（四）揭。名指着爪肉之际，揭笔使向外起也。

（五）抵。名指笔，中指抵住。 ⎤ 主转运
（六）拒。中指钩笔，名指拒定。 ⎦

（七）导。小指紧贴名指后，引名指向右。 ⎤ 主来往
（八）送。小指送名指向左。 ⎦

此即所谓拨镫法，李后主得之陆希声者。拨，即笔管着中指名指尖，令圆活易转动也。镫，即马镫，笔管直，则虎口间空圆如马镫也。足踏马镫浅则易出入，手执笔管浅即易拨动也。

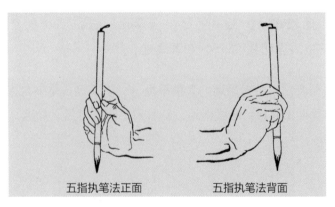

五指执笔法正面　　　　　　　五指执笔法背面

五　笔管之形势

笔管之形势以正直为原则，所谓"心正则笔正，笔正乃可法"者是也。然于运笔之际，形势不无变动，今列举于下：

正直。起笔之前收笔之后，正直以备作书。及其运行，则上下斜侧，惟意所使。至笔既定，仍归于正。又于写小楷时笔画极短，则笔虽于运用之时亦必正直。

上左下右。写横画之时，普通人多笔尖向左而管端向右，以取顺拖，故软而无力。欲求有力，须逆其势而行之，使管端微向左斜，笔画自然劲涩有力。

上内下外。写竖画时，亦取逆势至将写完时，再使管复正。

右斜左斜。向左之撇，下笔时管端向左斜，收笔时管端向右斜。下笔取逆势求其有力，收笔时取顺势求其潇洒。

左斜右斜。捺与撇相反。

此不过略举数端耳，神而明之，存乎其人。欲求字之活泼生动，自不能不借笔之转动以助之，相传刘石庵用笔飞舞，致失其笔，可以见之，然若过于侧斜，则反成丑态，易入江湖俗气，亦不可不慎。

六　运用肘腕

卫夫人《笔阵图》曰：

下笔点画波撇屈曲，皆须尽一身之力而送之。

如将腕置桌上，则腕不能运转，而只能用五指之力，将何以尽全身之力乎？故于用指之外，必须更用腕用肘，欲用腕用肘则必须悬腕悬肘。大概习小楷则腕可置桌上，稍大则可悬腕，至于行草大楷则须悬肘。今列其名目于下：

枕腕。以左手枕于右手腕下，为悬腕之预备，以之书小楷等小字。

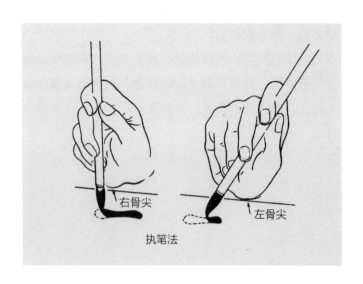

执笔法

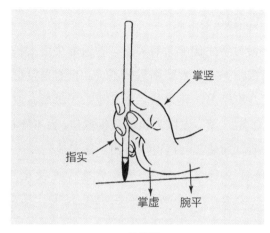

掌竖

指实

掌虚　腕平

执笔法

　　提腕。亦名悬腕，以肘着桌上，使腕虚提，以之书中楷及行草。

　　悬肘。此法最难，将全臂悬于空中，使肘与腕平，并以所书字之大小而定距桌之高低。愈大愈高，至管端为度。此法最有力，如欲运用全身之力非悬肘不可。历代善此者不多。元鲜于枢善悬腕书。问之，辄瞑目伸臂曰："胆！胆！胆！"清包世臣尝叹十年学成提肘不为虚费。其难可知。

　　初学作书，便将腕置桌上，则将终身不能悬肘。若由枕腕、提腕以至悬肘，循序渐进，则费时太多。其法莫如先难后易，下手即学悬腕，初时虽觉战栗不能成字，然一二年后，自渐稳定，其后提腕、枕腕可不学而能，则于学书上有无穷便利，无穷受用惟在初习时，须忍"气急手战"之苦耳。

七　执笔之松紧

执笔之松紧与字之优劣大有关系，普通非失之太松，即失之太紧。太松则执使无力，太紧则运转不灵。世有以过信"羲之为会稽，子敬七八岁学书，羲之从后掣其笔，不据脱。叹曰：'此儿书，后当有大名。"者，遂以为执笔愈紧愈佳，而不知执之虽坚，又不可令其太紧，须使我转运得以自由。徐天池曰：

须执之使宽急得宜，不可一味紧执，盖执之愈紧则愈滞于用故耳。又云："善书者不在执笔太牢，若浩然听笔之所之，而不失法度，乃为善矣。"

又曰：

大要执之虽紧，运之须活，不可以指运笔，当以腕运笔。故执之在手，手不主运。运之在腕，腕不知执。执虽期于重稳，用必在于轻便。

苏东坡曰：

把笔无定法，要使虚而宽。

亦不主紧也。执笔之要，在能以全身之力由肘而腕，由腕而指，由指而笔管，由笔管而注于笔尖。若执管太紧，则力注于管，将何以至笔尖乎？且用力过大，则不数十字而已，手酸臂痛不能再书矣。

八　执笔法之研究

执笔之法，已略如上述，学者于学习之初，须下最大决心，勿因一时之不如意而停止，积久自然纯熟。如执笔不合法，已成习惯，亦须不吝矫正，改正之初，自不便利，不可遂以为无益，须持忍耐之心，始能矫正积弊，因习惯非一二日所养成，亦非一二日所能铲除也。包世臣之《艺舟双楫》，论执笔法虽甚详尽，然以其叙述自己练习之过程，过于繁冗，初学者不易领会，可就近访问有名之书家，似较自己摸索为易得力也。

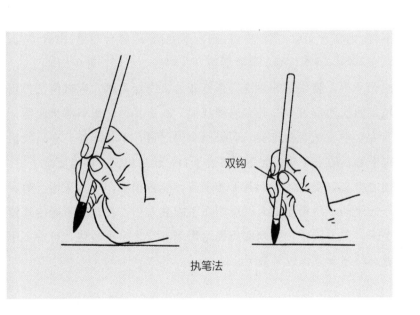

双钩

执笔法

第二章

笔　法

笔法之研究——后汉蔡邕《九势》——晋卫夫人《笔阵图》——王羲之《书论》——唐太宗《笔法诀》——唐颜真卿《述张长史笔法十二意》——唐孙过庭《书谱》——宋姜夔《续书谱》——元董内直《书诀》——历代论笔法之批评

字之工拙，全在用笔之优劣。故古今书家，多重笔法。笔法不得，则皓首无成，笔法一得，则言下立悟；故多自缄秘，不肯传人，求之不得，甚至发墓，其重要可想。然法各不同，难免拘墟之见；囿于所得，妄生是非之说。是是非非，纷纭多端，究以何法为正轨，何法为偏习乎？其有故神其说，故玄其言，只取惑世眩俗，非为后学说法者勿论矣。即果属有得之言，不传之秘，亦只能悟之于心，运之于手，而不能宣之于口，述之以文。即能宣之于口，述之于文，受之者，无其天才学力，能否领悟，能否应用，尚属一大疑问。所谓能教人以规矩而不能教人巧，轮扁尚不能传其技于子，况书法乎？兹刺取历代论用笔方法之平正通达，可资实用者，略述于下，以备参考：

一　后汉蔡邕《九势》

《九势》相传为蔡邕所作，虽不可信，要有精语，可资领悟。

"藏头护尾，力在字中"。"藏头，员笔属纸，令笔心常在点画中行"。"护尾，画点势尽力收之"。

"凡落笔结字，上皆覆下，下以承上，使其形势递相映带，无使势背"。"转笔宜左右回顾，无任节目孤露"。

"藏头护尾"二法，无论籀、篆、隶、楷均可应用。

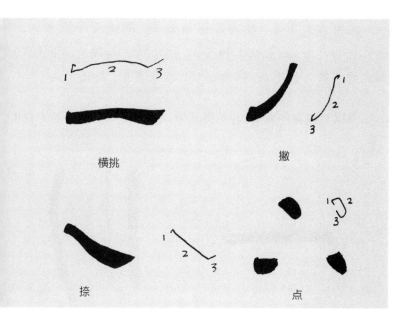

横挑

撇

捺

点

二 晋卫夫人《笔阵图》

卫夫人为王右军之师，亦一代名家，惜遗迹无存，其《笔阵图》亦颇有可取，摘要于下：

……下笔点画波撇屈曲，皆须尽一身之力而送之。初学先大书，不得从小。善鉴者不写，善写者不鉴。善笔力者多骨，不善笔力者多肉。多骨微肉者谓之筋书，多肉微骨谓之墨猪。多力丰筋者圣，无力无筋者病。

有心急而执笔缓者，有心缓而执笔急者。若执笔近而不能紧者，心手不齐，意后笔前者败；若执笔远而急，意前笔后者胜。

又有六种用笔：结构圆备如篆法，飘飏洒落如章草，凶险可畏如八分，窈窕出入如飞白，耿介特立如鹤头，郁拔纵横如古隶。然心存委曲，每为一字，各象其形，斯造妙矣。

书以骨肉匀停为贵，若不得其中，宁骨多于肉，勿肉多于骨也。

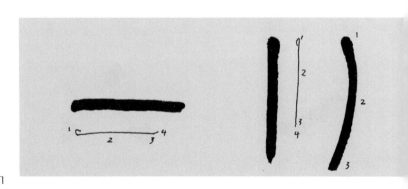

三　王羲之《书论》

《笔势论》孙过庭《书谱》以为"文鄙理疏，意乖言拙，详其旨趣，殊非右军"。但流传甚早，其中不乏名言，酌录数则，以备一格。

夫欲学书之法，先干研墨，凝神静虑，预想字形大小、偃仰、平直、振动，则筋脉相连，意在笔前，然后作字。若平直相似，状如算子，上下方整，前后齐平，此不是书，但得其点画耳。

唐以后，书多犯此病，而阁体干禄书为尤甚。

大字促之贵小，小字宽之贵大，自然宽狭得所，不失其宜。

夫学书作字之体，须遵正法。字之形势，不得上宽下窄，不宜伤密，密则似病瘵缠身；复不宜伤疏，疏则似溺水之禽；不宜伤长，长则似死蛇挂树；不宜伤短，短则似踏死虾蟆。此乃大忌，可不慎欤！

莫以字小易而忙行笔势，莫以字大难而慢展豪头。

傥一点失所，若美人之病一目；一画失节，如壮士之折一肱。

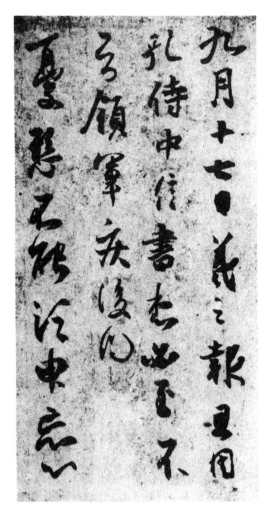

王羲之 晋 孔侍中帖（局部）

四 唐太宗《笔法诀》

太宗以盖世英雄，万几之暇，潜心翰墨，嗜好《兰亭》竟以殉葬，其好可谓笃矣。所传笔法，诚足以羽翼"二王"，启迪后学，今录数则，便观览也。

夫欲书之时，当收视反听，绝虑凝神，心正气和，则契于玄妙。心神不正，字则欹斜，志气不和，书必颠覆。

大抵腕竖则锋正，锋正则四面势全。

为点必收，贵紧而重。为画必勒，贵涩而迟。为策必掠，贵险而劲。为竖必努，贵战而雄。为戈必润，贵迟疑而右顾。为环必郁，贵蹙锋而总转。为波必磔，贵三折而遣豪。努不宜直，直则失力。

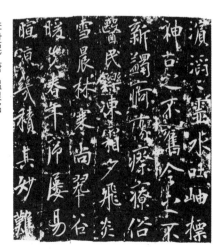

李世民 唐 温泉铭

五　唐颜真卿述张长史《笔法十二意》

《笔法十二意》前半叙求笔法之不易。其后乃一问一答，词意重复，今只撷其精义而略其浮辞。

平谓横——每为一平画，皆须纵横有象。

直谓纵——直者必纵之，不令邪曲。

均谓间——间不容光。

密谓际——筑锋下笔，皆令完成，不令其疏。

锋谓末——末以成画，使其锋健。

力谓骨——超笔则点画皆有筋骨，字体自然雄媚。

轻谓曲折——钩笔转角，折锋轻过，亦谓转角谓暗过。

决谓牵掣——牵掣为撇，决意挫锋，使不能怯滞令险峻而成。

补谓不足——结构点画或有失趣者，则以别点画旁救之。

损谓有余——趣长笔短，常使意气有余，画若不足。

巧谓布置——欲书先预想字形，布置令其平稳，或意外生体，令有异势。

称谓大小——大字促之令小，小字展之使大，兼令茂密。

颜真卿 唐 勤礼碑

真卿撰并书
而绝事见梁齐
官学士齐书有
书东官学士长

颜真卿 唐 裴将军碑

临北荒忙

六　唐孙过庭《书谱》

《书谱》文繁词丽，虽为古今名作，惜空论多而实际少，兹择其便于初学者数则于下：

一画之间，变起伏于锋杪；一点之内，殊衄挫于毫芒。

真以点画为形质，使转为性情；草以点画为性情，使转为形质。

篆尚婉而通，隶欲精而密，草贵流而畅，章务险而便。

夫运用之方，虽由己出；规矩所设，信属目前。

心不厌精，手不忌熟。若运用尽于精熟，规矩娴于胸襟，自然容与徘徊，意先笔后，潇洒流落，翰逸神飞。

初学分布，但求平正；既知平正，务追险绝，既能险绝，复归平正。初谓未及，中则过之。

至有未悟淹留，偏追劲疾；不能迅速，翻效迟重。夫劲速者超逸之机，迟留者赏会之致。

假令众妙攸归，务存骨气，骨气存矣，而遒润加之。

质直者则径挺不遒，刚很者又倔强无润，矜敛者弊于拘束，脱易者失于规矩，温柔者伤于软缓，躁勇者过于剽迫，狐疑者溺于滞涩，迟重者终于蹇钝，轻琐者染于俗吏。

一点成一字之规，一字乃终篇之准。违而不犯，和而不同。

孙过庭 唐 书谱（节选）

七　宋姜夔《续书谱》

《续书谱》词藻虽不如《书谱》，然多可实用之语。

大抵下笔之际，尽仿古人，则少神气；专务遒劲，则俗病不除。所贵熟习精通，心手相应，斯为美矣。

真书以平正为善，此世俗之论，唐人之失也。古今真书之神妙，无出钟元常，其次则王逸少。今观二家之书，皆潇洒纵横，何拘平正。良由唐人以书判取士，而士大夫字书，类有科举习气。颜鲁公作《干禄字书》是其证也。蚓欧、虞、颜、柳前后相望，故唐人下笔应规入矩，无复魏、晋飘逸之气，且字之长短、大小、斜正、疏密，天然不齐，孰能一之？

用笔不欲太肥，肥则形浊；又不欲太瘦，瘦则形枯；不欲多露锋芒，露则意不持重；不欲深藏圭角，藏则体不精神。

笔正则锋藏，笔偃则锋出，一起一倒，一晦一明，而神奇出焉。常欲笔锋在画中，则左右皆无病矣。故一点一画，皆有三转；一波一拂，皆有三折；一丿又有数样。一点者欲与画相应，两点者欲自相应，三点者必有一点起、一点带、一点应，四点者一起、两带、一应。

迟以取妍，速以取劲。必先能速，然后为迟。若素不能速，而专事迟，则无神气，若专务速，又多失势。

邓散木续书谱图解

八　元董内直《书诀》

集古人成说，并无新意，然以其列罗甚全，且为书法之最高原则，故备录之。

无垂不缩——谓直，下笔既下渡上，至中间，则垂而头员。又谓之垂露，如露水之垂也。

无往不收——谓波拔处，既往当复回，不要一拔便去。

如折钗股——圆健而不偏斜，欲其曲折，圆而有力。

如拆壁——用笔端正，写字有丝连处，断头起笔，其丝正中，如新泥壁拆缝尖处在中间，欲其布置之巧。

如屋漏痕——写字之点，如空屋漏孔中水滴一点，圆正不见起止之迹。

如印印泥，如锥画沙——自然而然，不见起止之迹。

左欲去吻——左边起笔，不要有嘴。

右欲去肩——右边转角，不要露肩，古人谓之暗过。

绵裹铁笔——力藏在点画之内，外不露圭角。东坡所谓字外出力中藏棱者也。

屋漏痕乃屋漏水于壁上之痕，言其画之曲屈圆润，非只言漏水点滴也。

历代论书之书虽多，而有价值者甚少。魏晋之作，虽真赝难定，而多所发明；自唐而后，反复因袭，殊少创见。且千余年来，只沉溺于"二王"、颜、柳之深渊中，于是论书之作，更复陈陈相因。且自真行草三体以外，如籀、如篆、如隶、如魏，世竟无知者，其所奉为宝典者，不过《淳化阁帖》屡次翻刻之枣木板耳，岂足以言书法？偶有论及篆隶者，今日视之，殊堪发笑，学为时囿，不可强也。

近自篆隶复兴，书法大备，出土日众，所见益多，殊为古人梦想所不及。故士生今日，唐、宋大家应向吾人讨法耳，若转向唐、宋讨法，何异问道于盲？且法果有用乎？名家之子，未必复为名家，即有亦不逮其父。名师之门，未必复有名徒，即有亦不及其师。法苟有用，适于甲者未必适于乙。故法贵自行探讨，于艰苦卓绝中，锻炼而得，则法始为吾法，始能受用，徒侈言他人之法无益也。

第五编　点画

第一章　点画总沦

第二章　点画分论

第三章　永字八法

第四章　偏旁

清杨沂孙书说文解字部首

第一章
点画总论

　　点画之基础原则——四种法——十种法——《笔阵图》之七法——欧阳询之八法

　　字体之构成，虽甚复杂，约之不外点、画两种。点为最基本之画，画乃点所累积、引伸、变化而成者也。据近人卓定谋之"用笔九法"，将数千年之书法中，归纳为九种笔法，而其原理则只有四种。其言曰：

　　凡物具有原理、原则者，即可成为一种科学。汉字写法亦可用科学方法来研究。考汉字字体，数千年来，无论其变迁程度之若何，其字画基础之原则，要不出下列诸点：（一）点形；（二）线形；（三）三角形；（四）圆形。据此四点更可成为九法：一曰"点 ·"，二曰"横 ━"，三曰"直 ┃"，四曰"左斜 ╱"，五曰"右斜 ╲"，六曰"左转 ◭"，七曰"右转 ◮"，八曰"左旋 ◉"，九曰"右旋 ◉"。

　　此九法得归纳吾国所有各项字体之法。各项字体唯何？即甲骨文、金文、籀、篆、隶、章草、今草、楷、行是也。

故举凡上列任何字体，其笔画之基础，不能越出此九法范围以外。换言之，即将各项之字体不用整个书写，特每笔扯散而分书之。是以能书九法以后，即能书上列各项之字体，因九法实具各项字体笔画之基础也。

明王应电《书法指要》则分为十种。以为得此十法，则横竖曲直、方圆奇耦，下笔更莫能逃，且较"永字八法"之只宜于真书者，此则可篆可楷，其十法如下：

━ 伏羲画卦，仓颉制字，咸起自 ━ 画，如 丁 帀 冈 等字，从 ━ 在上，若天盖也； 土 坐 巫 等字，从 ━ 在下，若地载也； 市 米 米 等字，从 ━ 在中，若负荷也。 ━ 二 三 ，从 ━ 而积； 三 彡 从 ━ 而变。

┃ 象正直顶天立地形。卦画一奇一耦而阴阳立，文字一纵一横而变化行。 中 串 王 从 ┃ 在中， 門 兆 弗 从 ┃ 对列， 巨 卩 从 ┃ 在旁。

丿 此乃取 屮 之中画，象植物发达透出形。 丿 乀 从 ┃ 左右下出也， 乂 从 ┃ 而左右交叉也， Y 从 ┃ 而上歧， 卝 从 ┃ 而左右并立， 人 从 ┃ 而下歧也。

〈 即水字中画，象水流动形。凡画之活动，变化者皆从之。 ⺀ 巛 川 从 〈 重， 乙 乚 从 〈 而稍变左右戾也， ≋ 从 乙 而横。

● 象坚实圆混形。 ⬤◐◫品▦ 从 ● 在天，文 🗆◉金 从 ● 在地， 🖤◁▨ 从 ● 在人， 朱米 从 ● 在植物。

〇象天体周旋虚通之形。 🝉 从 〇中闪烁形， ⅄ 从 〇小而连， ◎ 从 〇而重， ⊚ 从 〇自中绕外， ◉ 从 〇自外绕中，, ⌒⊃C 各得 〇之一半。

▢象地体广博平正四维之形。 ⊔⊓⊏⊑⊓ 俱得 ▢之一体，而凸凹则从 ▢而有所损益也。

▢四面方而别其四隅。"围、国"等字从之。

△ 小篆作 △。凡 ∧者从之，锐其上则为 ⋀⋀。

✕从 一丨斜而合之，交错参伍以成事之意也。 ✕爻爻爻 等字从之。十从 ✕而安定也。

其实此十种可省为六种，即合 丿于丨，合〇于▢，合 △于 ━，合✕为丨，即为 一丨✕ ·〇▢ 六种。有此六种，稍变即可为十种，再变三变即可为无量数之字矣。而即此六种仍可省为两种：（一）为 ·，（二）为━。·延长重之即为 乙；立━即为丨，弯之即为〇，折之则为∧、为▢，交之则为✕，左出锋则为 丿，右出刃则为 ╲，末加钩则为 亅。故有点、画二者已可以统御一切之字体矣。

其笔画之纯用于楷书者，最初有卫夫人之《笔阵图》，共分七条，其目如下：

一 如千里阵云，隐隐然其实有形。

㇆ 如高峰坠石，磕磕然实如崩也。

丿 如陆断犀象。

㇏ 如百钧弩发。

丨 如万岁枯藤。

㇏ 如崩浪雷奔。

㇆ 如劲弩筋节。

及后欧阳询之八法，与此大同小异，其法曰：

㇔ 如高峰之坠石。　　　乙 如长空之新月。

一 如千里之阵云。　　　丨 如万岁之枯藤。

㇏ 如劲松倒折，落挂石崖。　㇆ 如万钧之弩发。

丿 如利剑断犀象角。　　　㇏ 一波常三过笔。

第二章
点画分论

　　平画法及其种类——直画法及其种类——点法及其
种类——撇法及其种类——捺法及其种类——挑法及其种
类——钩法及其种类—接笔法及围转——笔意——字病

　　论点画者以清蒋和之《书法正宗》为最详尽，今录之于下：

运笔次序

（甲）平画法横画须直入笔锋，学横画先下笔成点，而行也。
永字八法之勒。

一、折起	二、衄落	三、成点	四、提走
五、力行	六、住挫	七、顿围	八、提收

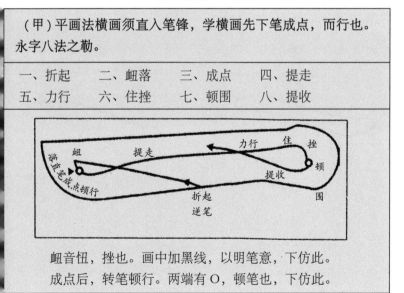

　　衄音忸，挫也。画中加黑线，以明笔意，下仿此。
　　成点后，转笔顿行。两端有О，顿笔也，下仿此。

平画之种类

左尖	右尖
画有宜用左尖者，凡接左向左处用之。如寸、才之在右旁，是也。	画有宜用右尖者，凡向右让右处用之。如木、手之在左旁，是也。

勒　　　　　勒意

斜指抬笔，笔管不得过直。
勒意首尾俱低，中高拱如覆舟样。
"八法"论曰，勒常患平。
平如万斛舟之平稳，勒如轻舟疾过。
大约字之画多者，必用勒画，
如"書"字有十画，不可概用重笔。

（乙）直画法直画须横人笔锋，直画起笔处不用力。虽极短，不得直。永字八法之努。

（一）侧起　（二）衄落　（三）成点　（四）顿下行　（五）提走
（六）力行　（七）顿轻　（八）围满　（九）提挫斜　（十）衄
（十一）重顿足　（十二）提趯

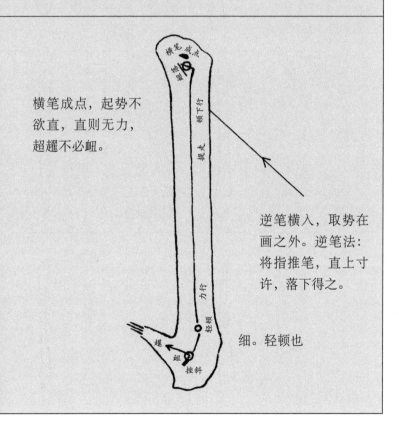

横笔成点，起势不
欲直，直则无力，
超趯不必衄。

逆笔横入，取势在
画之外。逆笔法：
将指推笔，直上寸
许，落下得之。

细。轻顿也

直画之种类

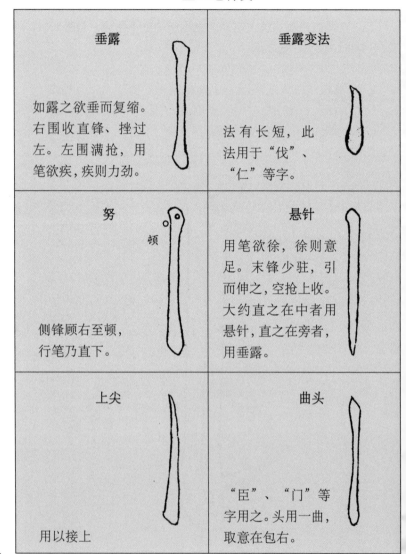

垂露

如露之欲垂而复缩。右围收直锋、挫过左。左围满抢，用笔欲疾，疾则力劲。

垂露变法

法有长短，此法用于"伐"、"仁"等字。

努

顿

侧锋顾右至顿，行笔乃直下。

悬针

用笔欲徐，徐则意足。末锋少驻，引而伸之，空抢上收。大约直之在中者用悬针，直之在旁者，用垂露。

上尖

用以接上

曲头

"臣"、"门"等字用之。头用一曲，取意在包右。

直分五停

侧抢，或左或右，随笔意之向背。

由上而下，则笔到下画尽处，又须逆回向上，
一去一来，皆有两到。平两画用意略同，图见下。

凡直画先看字势向背所宜。

逆抢笔锋用力少驻，而下行则直。

背在右者为努。

"申"字中竖则努而悬针也。

"事"字中竖则努而随超也。

向则努而向也，背则努而背也，非另有一笔。

运笔次序

（丙）点法 永字八法之侧

（一）侧起 （二）衄落 （三）驻 （四）挫 （五）蹲 （六）围转
（七）衄顿 （八）出锋

锋向右而势向左,按笔收锋,在内而出之。

八法第一笔,所谓侧不愧卧也。

点意	点拖
反揭侧下,其笔墨精,中坠徐徐,反揭出锋,宀头用之,避其旁点。	点拖无势,亦不顾右,可偶一用之,以避章法之相类。

向左点	向右点
点后向左一拖	收笔围转至左，又从尖头出去。
直点	两向点
如小直	"心"、"以"等字，中一点用之。其法先一点，后缩上一挑。
长点	左顾右盼点
"不"字用之	略同直点，笔意稍横。
曲抱点	钩点
"戈"、"尤"等字用之。	点带钩以束其右，厶等字用之。

平点	向上点
势平	
忄、斗用之。	一、忄第一笔用之。

带下点	挑点
首点带下，次点接上带下。"冬"、"寒"用之，水旁上二点亦用此法。	水旁末笔

三点水偏旁	
下点之超锋，应上点之尾点，分阴阳向背，有上下相承之意。	

微点	啄点
木、衤等旁，末笔用之。	"曾"头用之

开三点	合三点
中点用带，"雨""恭"等字用之。	两旁，如"曾"头中用带。
背四点	聚四点
左右相配，"泰""羽"等字用之。	上点似横撇，冒下三点"舜"、"受"等字头用之。

（丁）撇法指法用送。永字八法之掠。

长直撒

末锋飞起

笔须送到

手根悬起，和笔俱行，则婉转有力。若以手根着纸斜拂，有半途拨出之病。

撇之种类

短直撇 啄势 下罨以疾为 胜则锋利 凡撇必用回锋，起先将笔从下至上，便无多头。此短直撇，亻旁等用之。永字八法之啄。	**长曲撇** 即卷撇 卷处 右向左之势为卷撇，当以轻劲取胜，势曲而长。"少"字用之，笔心至卷处。
曲抱撇 用尖起曲，曲抱左。如"文"、"欠"、"戈"等字用之。	**悬戈撇** "用"、"月"等字从之。
曲头撇 曲头所以包右，"凡"字等用之。	**竖撇** 此撇竟如一直，须渐渐撇开去。"夫"、"月"、"史"等字用之。

短回锋撇	长回锋撇
两撇不可一概出锋，故首撇先用回锋，如"多"、"冬"之类。	长撇有不宜出锋者，用回锋，如"破""朋"之类。
上尖撇	兰叶撇
上用尖起，所以接上。"广"、"皮"等字用之。	撇有宜以尖接者，如"未"、"柬"之类。
平撇	三曲撇
取势先从尖处起，便不垂下。"千"、"重"等字用之。	

（戊）捺法 永字八法之磔

竖捺
谓之纵波

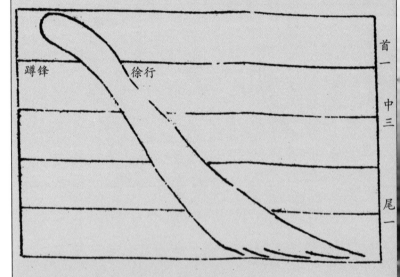

直分五停

首一
中三
尾一

蹲锋　　　　徐行

捺法顾左，在下半截，带卷起意，与左撇配。
蹲锋徐行，势力开展，意足顿出，复遒劲而顾左。
此捺直下，如"大"、"夫"等字用之。

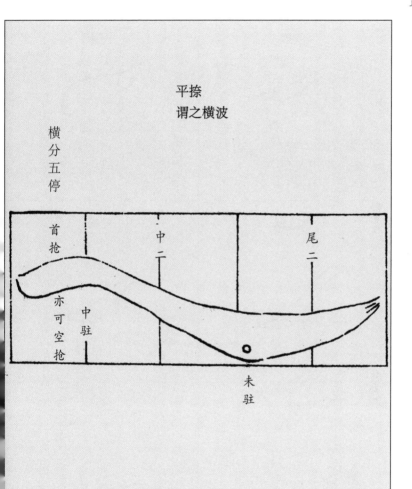

平捺
谓之横波

横分五停

首抢

中二

尾二

亦可空抢

中驻

未驻

起处似作仰画，不蹲以锋，旁裹空蹲，三面力到，顺指欹下，力满微驻。仰出三过，笔中又有三过，如水波之起伏。平捺载上，辶等用之。

捺之种类

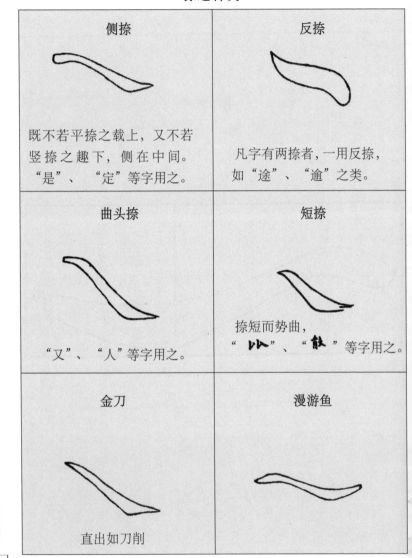

侧捺

既不若平捺之载上，又不若竖捺之趣下，侧在中间。"是"、"定"等字用之。

反捺

凡字有两捺者，一用反捺，如"途"、"逾"之类。

曲头捺

"又"、"人"等字用之。

短捺

捺短而势曲，"以"、"餃"等字用之。

金刀

直出如刀削

漫游鱼

（己）挑法　永字八法之策

平挑	长曲挑
凡挑必有两角，其第二角尤须显出，所以足其势也，此挑势平。土旁用之。	长以接右，曲以补空，"氏"、"衣"、"民"等字用之。
横挑	微挑
此挑势横，扌旁等用之。	此挑不用两角，"浙"、"迎"等字用之。

（庚）钩法　永字八法之趯

长钩：即趯也，法已详直画图内，止匕论出三角法。王虚舟彤生论欧阳公书法，点画俱示棱角，以便初学也。得法之后，去方就圆，亦易易耳。

钩凡三角，要在中间。向右一宕，得了第一角；次向下弯，然后缩笔向上，左趯出连，作三笔写出。

平钩	横钩
	即横戈
此钩向下	此钩向里

右昂取势	钩努
及、阝等用之。	
背抛	**反振钩**
上面转角，须出中间细宕。	此钩先向右反，振起。犭旁用之。
向右钩	**直藏锋钩**
此钩必先向左一宕， 宕得出，方超得进。	钩有不宜出锋者， 须藏其锋，如"林"、 "梧"之类。
平藏锋钩	**托钩**
浮鹅，有不宜出 锋者，亦用藏锋， 如"流"、"此" 等末笔用之。 即浮鹅	上面字多者，末钩须托住， 如"宁"、"亭"之类。

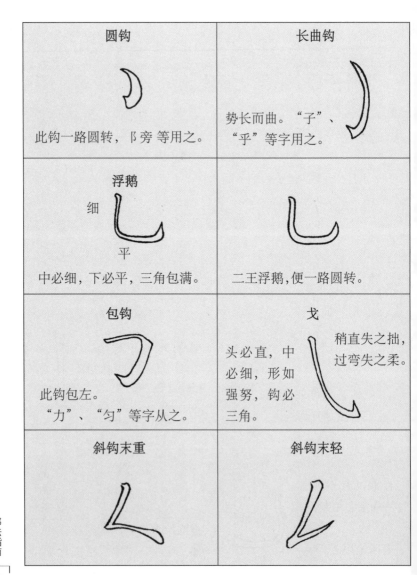

圆钩

此钩一路圆转，阝旁 等用之。

长曲钩

势长而曲。"子"、"乎"等字用之。

浮鹅

细

平

中必细，下必平，三角包满。

二王浮鹅，便一路圆转。

包钩

此钩包左。"力"、"匀"等字从之。

戈

头必直，中必细，形如强努，钩必三角。

稍直失之拙，过弯失之柔。

斜钩末重

斜钩末轻

(辛)接笔法　凡字中左与右相接，上与下相接，必有一定之处，所谓斗榫接缝也。接处多用尖笔。

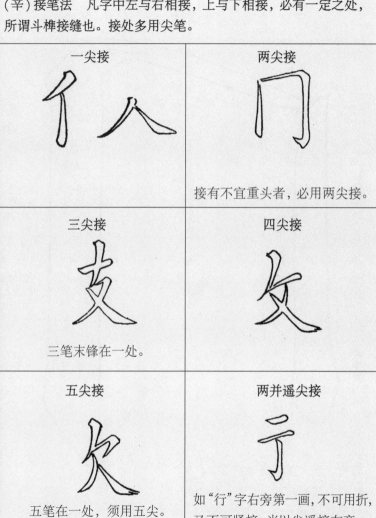

一尖接	两尖接
	接有不宜重头者，必用两尖接。
三尖接	四尖接
三笔末锋在一处。	
五尖接	两并遥尖接
五笔在一处，须用五尖。	如"行"字右旁第一画，不可用折，又不可紧接，当以尖遥接左旁。

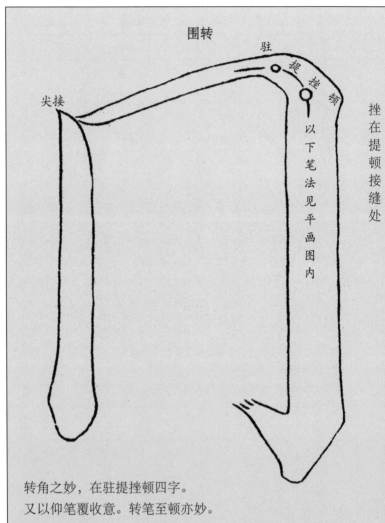

围转

尖接

驻

提挫顿

以下笔法见平画图内

挫在提顿接缝处

转角之妙，在驻提挫顿四字。

又以仰笔覆收意。转笔至顿亦妙。

笔之轻细者为阳，粗者为阴，一字有两直者，宜左细右粗。

(壬)笔意 笔画乃精神之表现，并非死板呆滞之物。故单画则娉婷有致。多画则顾盼有情。务使其互相对待，互相关联，如家人相聚，老安少怀，如朋友相会，握手并肩。是在相其字体，酌其笔意，随机应变，未可胶柱而鼓瑟也。约而举之，有如下式。

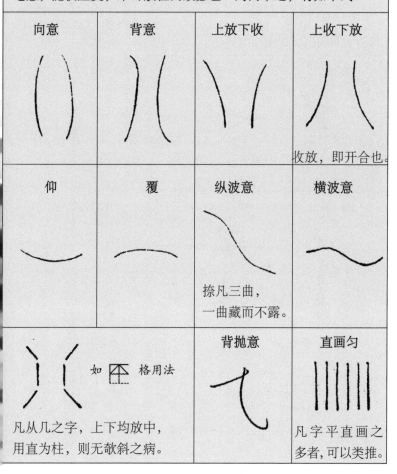

向意	背意	上放下收	上收下放
			收放，即开合也。

仰	覆	纵波意	横波意
		捺凡三曲，一曲藏而不露。	

如 ⊞ 格用法 凡从几之字，上下均放中，用直为柱，则无欹斜之病。	背抛意	直画匀 凡字平直画之多者，可以类推。

平画勻	斜钩意
 凡平画先学勻，再求错综变化。	笔当 疾遣　两笔相借以 取势也。 凡 しレ3乙一乙 之类， 笔意用法略同。

折意	∠意	撇捺相应
 策掠意连	 啄用卷， 与波首连络。	 迹虽不连，神气相接，形势 相对，笔法相生，如人手足， 如鸟舒翼。

彳意	宁意	平两画意
		 一画由左而右，笔到右画尽处， 略一停顿，周回到左，然后转 出第二笔，所谓两到。

平三画	川字
 上仰下覆中用勒，以接上起下。	 左右用背意，中直如行画， 或用向意中用带。

（癸）字病　字之有病，大家不免。初学不由规矩，往往满身疾病，不可救药。今兹所举，不过一斑，随时注意，有则改之，无则加勉，瑕疵既去，则完璧可期。

《多宝塔碑》，平画住处用点。	《多宝塔碑》，宝盖用点。	柳散水第三点	落肩脱节
			接不用尖，以致开口。
牛头	鹤膝	鼠尾	蜂腰
竹节	折木	棱角	柴担

第三章

永字八法

永字八法之由来——永字八法之名目——永字八法之歌诀——八法分论

在崇拜晋人书法时代，有所谓"永字八法"者，为诸法之祖。学书者均加以相当之重视。且相传王羲之攻书多载，十五年偏攻"永"字，以其备八法之势，能通一切法也。隋僧智永发其旨趣，授于虞世南，以后流传遂广。此法究为右军所作与否，殊不可必，然于书法上有不可磨灭之权威。但"永"字所含八法实在不能包含一切书法。于最要之横画即不可得，乃以短画之"勒"代之。最要之直画亦不可得，而以有"超"之"努"代之。其他不能包括之笔画尚多，故未能通一切法也。且笔画之用笔，须视每字之结构而变化，并非固定不变者，岂可执一而概其余乎？故李雪庵（溥光）加以变化成三十二势，较为完备，然已非永字所能包矣。今列其名如下：

永字八法：侧、勒、努、趯（音惕）、策、掠、啄、磔（音摘）。

运笔八法：落、起、走、住、叠、围、回、藏。

八法别名：怪石、玉案、铁柱、蟹爪、虎牙、犀角、鸟啄、金刀。

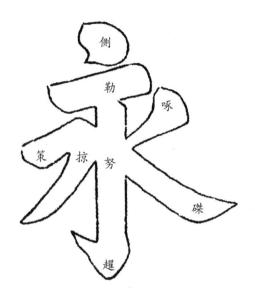

八法外之二十四法：悬珠、垂珠、龙爪、瓜子、杏仁、梅核、石檐、象简、垂针、象笏、曲尺、飞雁、龙尾、凤翅、狮口、搭钩、宝盖、金锥、悬戈、飞带、戏蝶、蟠龙、吟蚪、游鱼。

颜鲁公"八法诀"：

侧蹲鸱而坠石，勒缓纵以藏机。

努弯环而势曲，趯峻快而如锥。

策依稀而似勒，掠仿佛以宜肥。

啄腾凌而速进，磔抑趯以迟疑。

柳宗元"八法诀"：

侧不贵卧，勒常患平。

努过直而力败，趯宜峻而势生。

策仰收而暗揭，掠左出而锋轻。

啄仓皇而疾掩，磔越趯以开张。

至于八法分论，古人述之甚详，然究其实际，无裨学者。今略撷其要义，以备参考：

（一）侧。写时不得平其笔，当侧笔就右为之。何以不言点？因笔锋顾右，审其势而侧之，故名侧也。右军云："作点皆须磊磊，如大石之当衢。"又云："点不变，谓之布棋。"贵变通也。

（二）勒。写时不得卧其笔，中高，两头稍下，以笔心压之。不言画何也？承其虚画，取其劲涩，则功成，言画恐出笔不超而薄弱也。

（三）努。写时不得直其笔，直则无力。立笔左偃而下，最要有力。不言直画何也？以势须微努，在乎趯笔下行，若直置其画，则形圆势质矣。

（四）趯。写时须蹲锋，得势而出，出则暗收锋。不谓之挑何也？乃语之小异耳。竖笔潜劲，借势而超之也。

（五）策。写时得斫笔背发而仰收，微劲借势，而峻于掠也。

（六）掠。写时须迅其锋，左出而欲利。撇过谓之掠，借策势以轻驻锋也。

（七）啄。如禽之啄物，按笔蹲锋，以疾为胜。故《笔诀》曰："啄笔速进，劲若铁石。"则势成矣。

（八）磔。不疾不徐，尽势轻揭而暗收，在迅劲得之。《笔诀》曰："始入笔紧筑而微仰，便下徐行，势足而后磔之。"

此等方法，皆系历代书家研究之心得，学者必须细心研究，努力练习始能得其妙处，非草草读过，即可应用。盖知识与技能，在最初尚属两歧也。非经长时间之练习，二者不能融而为一也。

第四章

偏 旁

自汉许慎作《说文解字》，于九千三百五十三字（内除重文一千一百六十三，只余八千一百九十字）中选出五百四十字作为部首，后之编纂字典者，虽繁简不同而莫能外其法（今已另有发明，如四角检字、点线检字）。

《说文》部首，中多重复，不必另列一部者（如既有木，又有林；既有目又有䀠、眉、盾；既有幺又有丝。此类甚多），故繁而寡要。后世字典此弊已少，故《康熙字典》及《辞源》已减至二百十四部，然亦尚有不必要之部（如既有臼部，则鼠部可省。既有灬、之火部，而仍有黑部。其他如骨部可入肉部、鱼部可入灬、部、麻可入广部、鼓可入支部、鼻可入自部等尚多）。

盖吾国字体，最初则为独体，渐次独体与独体相合，或三体相合、四体相合，或此体之半与彼体之半相合，合益多而字益众。在多字之中，可以寻其相合之轨迹，斯有所谓之部首之发见。

习书者苟能熟于部首，则如提纲挈领，易于着力。今单笔之字，既已入于点画篇中，复取两画以上之偏旁，列为一百七十一种。

不名部首而曰偏旁者，乃以其为一字之一部分，并不一定居于首要之地位。且为书法之便利计，虽同一字，常并列其长短、大小之数种，其目的与《说文字典》不同也。所取偏旁仍用蒋和之《书法正宗》，学者熟玩而时习焉，则于结构之道，思过半矣。

清杨沂孙书说文解字部首

清蒋和之《书法正宗》偏旁部首

大概中间字多者宜开，字少者宜窄。 **命令**	相接处宜密，右多者撇，尾忌长，右少者撇，横而尾长。 **仪仁**
首撇平而直用回锋，次撇曲而长出锋，次撇之起头，顶首撇中间。 **行**	右钩有一直，故左撇亦带直相映。 **元先**
点挑相应，神气一贯。 **次凝**	右边字少者宜长，右边字多者宜短。 **源清**
两点直下，微作拗势，下点做垂露意。 **冬寒**	口在下者左略长，以见柱右平载上。 **若**

口在旁者缺一角，
以让右。

唯

中小直，既要接左，
又须起上。

别

力在下者，
宜阔而短以载上。

劳

力在右者，
宜长而狭以抱左。

勤

中撇悠扬

切

山在上者，
左右须收束向里。

岁

山在旁者，
缺一角以让右。

峥

山在下者，
左宜出以载上。

出

上下画俱宜细 國	左用两尖接 同
中间字少者， 上画长以冒之。 匹	中间字少者， 下画长以载之。 匪
阝在左者，宜狭以让 右，住处用垂露，相 让之字切忌侵占。 陽	阝在右者，宜阔而长， 以配右，住脚用悬针。 鄒
卩旁阔大以配左 印	右点要收束向里 去

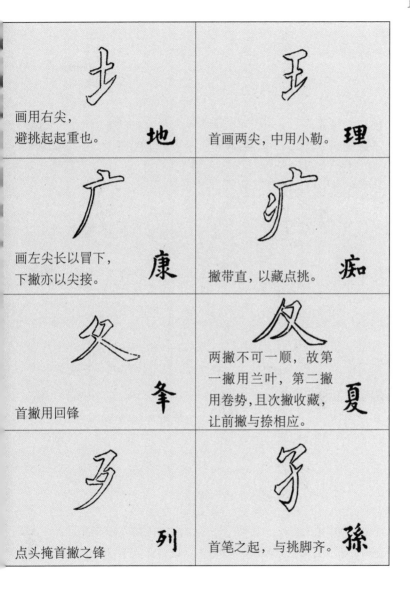

画用右尖，
避挑起起重也。　地

首画两尖，中用小勒。　理

画左尖长以冒下，
下撇亦以尖接。　康

撇带直，以藏点挑。　痴

首撇用回锋　夆

两撇不可一顺，故第
一撇用兰叶，第二撇
用卷势，且次撇收藏，
让前撇与捺相应。　夏

点头掩首撇之锋　列

首笔之起，与挑脚齐。　孫

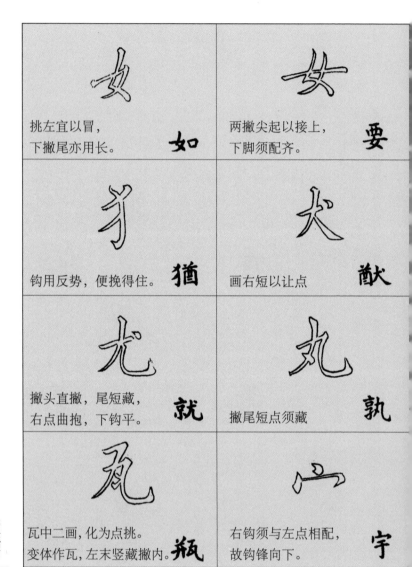

挑左宜以冒，
下撇尾亦用长。 如

两撇尖起以接上，
下脚须配齐。 要

钩用反势，便挽得住。 猶

画右短以让点 猷

撇头直撇，尾短藏，
右点曲抱，下钩平。 就

撇尾短点须藏 孰

瓦中二画，化为点挑。
变体作瓦，左末竖藏撇内。 瓶

右钩须与左点相配，
故钩锋向下。 宇

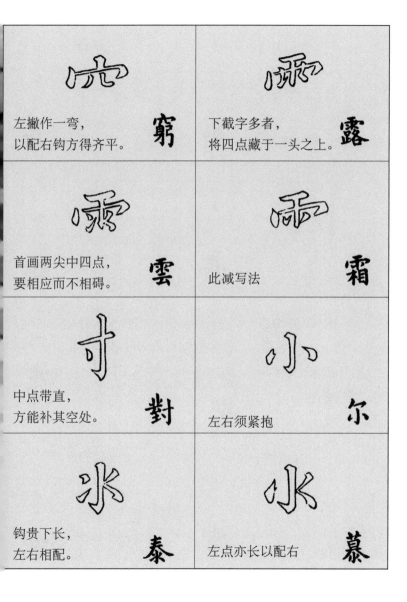

左撇作一弯，
以配右钩方得齐平。

窮

下截字多者，
将四点藏于一头之上。

露

首画两尖中四点，
要相应而不相碍。

雲

此减写法

霜

中点带直，
方能补其空处。

對

左右须紧抱

尔

钩贵下长，
左右相配。

泰

左点亦长以配右

慕

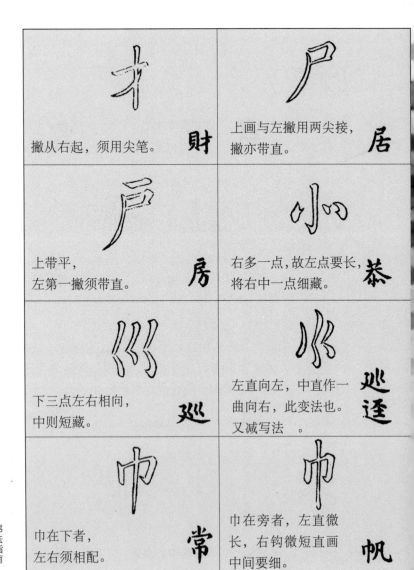

撇从右起，须用尖笔。 财

上画与左撇用两尖接，撇亦带直。 居

上带平，左第一撇须带直。 房

右多一点，故左点要长，将右中一点细藏。 恭

下三点左右相向，中则短藏。 巡

左直向左，中直作一曲向右，此变法也。又减写法 。 巡 逄

巾在下者，左右须相配。 常

巾在旁者，左直微长，右钩微短直画中间要细。 帆

首撇长而左挑出，下撇
则短藏，三点左右相向，
中用直点，以还本体。

糸在脚者，
上撇要短细。 **素**

經

上撇首短，下撇首长，
仍藏三点，一路向右，
此乃变法也。 **純**

起笔尖长以冒下，
中用两尖接。 **迾**

上边字多者，
点与捺俱侧。 **遠**

辶中曲忌断，上边字
少者，点与捺俱平。 **迎**

戈有不宜开者，
须直下以靠左。 **戰**

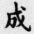

头必直，中必细，
点抱一画之头，撇
亦曲抱向里。 **成**

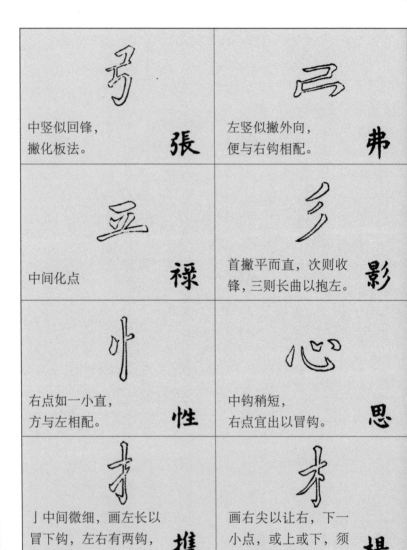

中竖似回锋，
撇化板法。

張

左竖似撇外向，
便与右钩相配。

弗

中间化点

禄

首撇平而直，次则收
锋，三则长曲以抱左。

影

右点如一小直，
方与左相配。

性

中钩稍短，
右点宜出以冒钩。

思

亅中间微细，画左长以
冒下钩，左右有两钩，
右用绰钩以避复。

携

画右尖以让右，下一
小点，或上或下，须
看右边之字画。

楊

两木不宜重钩，
左须藏其锋。
林

五尖接撇包，
右捺舒，使意足。
歡

四尖接下，撇须宕出，
意在抱左。
教

三笔在一处，
用三尖接。
鼓

两撇尖锋相接，次撇宜细
而直，以让左也。
斯

首点向左而长，
撇用斜悬针。
施

上撇冒下捺，
与中直相接。
瓢

首画左长，中二小
画，上短下长。
談

右直微长，左挑微出，
中画化为点，亦忌板。

時

有用斜者

中二画化为点挑，
方能向右。

月

膝

左右两点相向，
中二点两向作带意。

燕

三点向右，
右一点向左。

然

中间竟作一平点，
不呆板。

氣

中间字多者，
撇与钩，微直下。

鳳

中间字少者
撇与钩俱平

風

左边俱要收束

漿

火

中撇宜直，
三点攒一处。

能

炊

右边火字，左点做两
向势，便能联络。

榮

引

左作点挑，亦一法也。

壮

片

上下俱开，
中间须收紧。

牏

牙

二王爿法，一点向上，
直后挑。

將

爿

左作一直一挑，壮状等
字用之，以配右也。

狀

牛

撇尾不宜长出

物

牙

上画左尖，以点接住。

雅

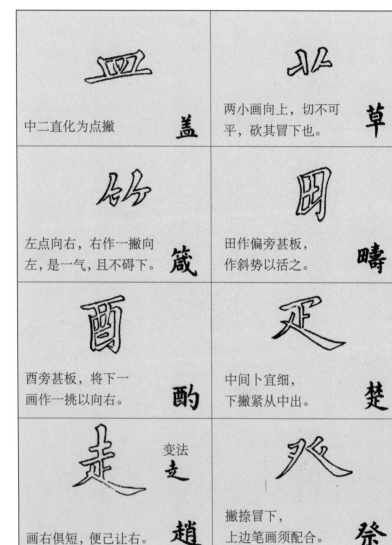

中二直化为点撇 盖

两小画向上，切不可平，砍其冒下也。 草

左点向右，右作一撇向左，是一气，且不碍下。 箴

田作偏旁甚板，作斜势以活之。 畴

酉旁甚板，将下一画作一挑以向右。 酌

中间卜宜细，下撇紧从中出。 楚

变法 辶

画右俱短，便已让右。 赵

撇捺冒下，上边笔画须配合。 祭

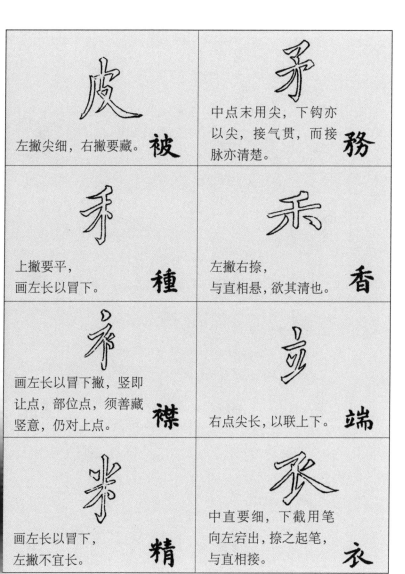

左撇尖细，右撇要藏。　被

中点末用尖，下钩亦以尖，接气贯，而接脉亦清楚。　務

上撇要平，画左长以冒下。　種

左撇右捺，与直相悬，欲其清也。　香

画左长以冒下撇，竖即让点，部位点，须善藏竖意，仍对上点。　襟

右点尖长，以联上下。　端

画左长以冒下，左撇不宜长。　精

中直要细，下截用笔向左宕出，捺之起笔，与直相接。　衣

上画两尖，勒画也。

罢

左点长以配右撇，
上画长以冒下，曾
头亦用之。

義

两撇直下，点小而藏。

知

次画左宜长而曲，
右宜短而细。

者

画左尖长，以冒下挑。

聯

画左尖长以冒下，
左直出头以接之。

碩

下点在两笔接缝中

禮

直之上节曲，头起即向左
宕，用笔稍重，至下节笔
轻带出一挑，须长而曲。

氏

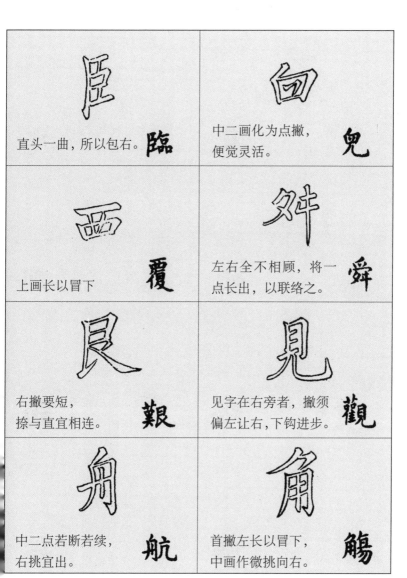

直头一曲，所以包右。 臨

中二画化为点撇，便觉灵活。 兒

上画长以冒下 覆

左右全不相顾，将一点长出，以联络之。 舜

右撇要短，捺与直宜相连。 艱

见字在右旁者，撇须偏左让右，下钩进步。 觀

中二点若断若续，右挑宜出。 航

首撇左长以冒下，中画作微挑向右。 觴

上二撇短藏， 下撇长以配右捺。　　　家	上直要短，左撇之 头须长出以包右。　　　虎
下点要长　　　　　　　虫	贝旁在左者， 下撇宜长，一点宜短。　　　则
口字下画，左微出以冒下， 中小画略上，右撇在隙 中得舒展。　　　　　　路	左点要长，右点竟微 向左去，次撇要短藏。　　　豹
页旁在右者， 撇宜短，点宜长。　　　顺	末一画左边要长，右要 短而尖，便向右而让， 右相让之法，无过短小 闪藏，先预留地步。　　　輪

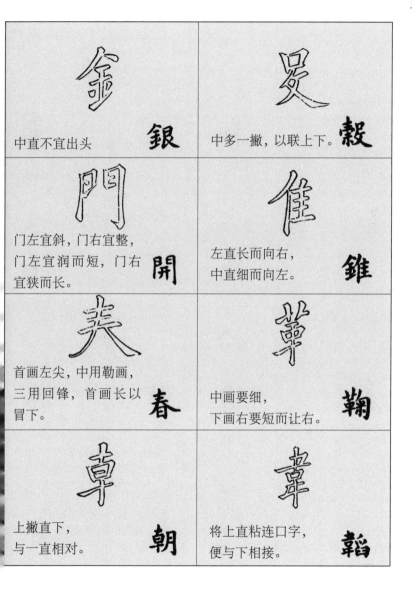

中直不宜出头 銀

中多一撇，以联上下。 穀

门左宜斜，门右宜整，
门左宜润而短，门右
宜狭而长。 開

左直长而向右，
中直细而向左。 錐

首画左尖，中用勒画，
三用回锋，首画长以
冒下。 春

中画要细，
下画右要短而让右。 鞠

上撇直下，
与一直相对。 朝

将上直粘连口字，
便与下相接。 韜

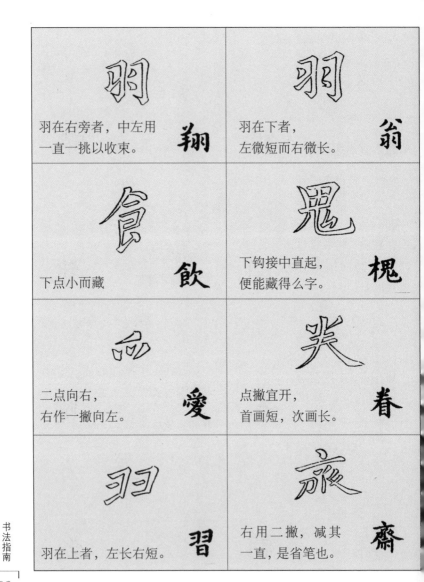

羽在右旁者，中左用一直一挑以收束。　翔

羽在下者，左微短而右微长。　翁

下点小而藏　飲

下钩接中直起，便能藏得么字。　槐

二点向右，右作一撇向左。　愛

点撇宜开，首画短，次画长。　眷

羽在上者，左长右短。　習

右用二撇，减其一直，是省笔也。　齋

中间须叠得紧，画左长
以冒下，右直收东。

上戈稍直，
或作反势，便觉宽展。

首撇左长以冒下，
下四点紧攒。

首画宜短，左右方能
紧凑，且让两幺出头。

中二撇一短一长，
一收锋，一出锋。

左作点挑，
右作两点便活动。

中白字为柱，左右靠之，
右末一点须带下。

左右须配匀，中宜长。

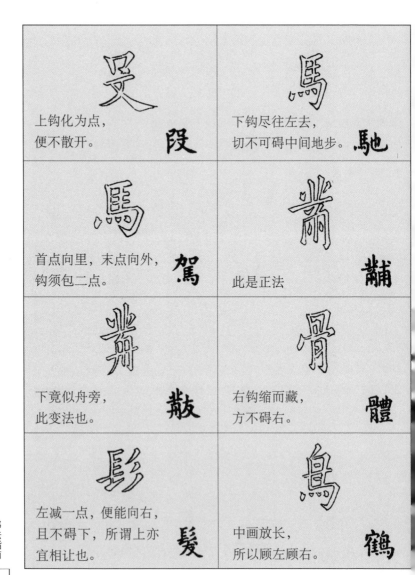

上钩化为点，
便不散开。

段

下钩尽往左去，
切不可碍中间地步。

馳

首点向里，末点向外，
钩须包二点。

駕

此是正法

蕭

下竟似舟旁，
此变法也。

敝

右钩缩而藏，
方不碍右。

體

左减一点，便能向右，
且不碍下，所谓上亦
宜相让也。

髪

中画放长，
所以顾左顾右。

鶴

卤

鹹

中间如必字写法

鹿

麟

点上长，
撇下长，中间紧叠。

亦

齊

下本三平，中一直
作柱，左右配齐。

苏轼行书偏旁部首

单人旁	提手旁	竖心旁	欠字旁	火字旁
禾木旁	包耳旁	病字旁	尸字头	日字头
宝盖头	人字头	草字头	穴宝盖	雨字头
口字底	日字底	走之底	三点水	门字框

第六编 结体

第一章 结体之原理

第二章 欧阳询书“三十六法”

第三章 李淳“大字结构八十四法”

第四章 九宫格

間架結構摘要九十二法

句	葡	甲	喜	讀	勒	至	宇
勻	萄	平	吾	蝀	部	聖	宙
勻	蜀	干	婁	議	幼	孟	定
勿	葛	午	安	績	即	蓋	寍

長	勾努法其 勢不可直	勾拿法其 身不宜曲 整宜正	横擔者中 畫宜長	讓右者左 伸左頕	讓左者右 昂右低	地載者有 畫皆托于 其上	天覆者凡 畫皆冒于 其下

三	赤	伊	川	目	丕	才	十	樂	木	右	左
冊	赤	侈	升	自	正	斗	上	棐	本	有	在
舟	然	傪	邢	因	亞	丰	下	築	朱	玄	尤
聿	無	修	邦	固	並	井	士	枲	束	灰	尨

以化板	畫覆者宜 鱗羽參差 以求變	点复者宜 偃仰向背 以求變	左直有緩 宜左斂而 右敫	左右有直 宜左斂而 右展	上下有畫 須上短而 下長	横長真短	横短真長	撇捺宜縮 畫長直長	撇捺宜伸 畫短直長	畫長撇短	畫短撇長

黄自元结字九十二法

第一章

结体之原理

统一——变化——均齐——平衡——调和——比例

点画既明，须进而求结体，字体既千差万殊，而结体之方法，自未能一律。且真草篆隶，笔法既异，结体难同。苟欲求一简单之方法，以统御繁复之字体，实为不易。然究其大要，总不能离美术上之普通原则。今略述其意于下：

（一）统一。统一所包甚广，不只一字之间，须有团结一致之精神，气象一律之笔法，而一行之间，一篇之间，俱须秩然有序，一贯相传，分之则为行，为字，为点画，合之则为一体。如人之五官百骸，虽各司其职，俱受脑筋之支配。如国之内政外交，虽各司其职，俱有中央政府之管辖。故一篇字乃一有机体，彼此联系合为一体者也。

（二）变化。统一之极，则易陷于单调，故必有变化以调剂之。故一篇之中，行有疏密，一行之中，字有大小，一字之中，笔有长短粗细，皆所以求变化也。且字体太多，绝不能尽归一律，故必参以变化而始能孳乳无穷，然变化之极，易生紊乱，故于变化之中，不能不有统一为之连属也。

（三）均齐。左右之形状相等是为均齐。如人之两目、两耳、

间架结构摘要九十二法

二法

宇宙定宵	至聖孟蓋	勒部幼即	讀蝀議績	喜吾妻安	甲平干午	葡萄蜀萬	句勻勻勿

左在尤尨	右有玄灰	木本朱東	樂棐築集	十上下士	才正亞並	目自因固	川升邗邦	伊侈修修	赤赤然無	三冊舟聿

雖顧顧體	御謝樹術	鑒響素累	章意素留	吸呼峰峻	和知鈿細	器嚚罡器	齒爾奕邏	此七也乜	云去且旦	大尺史又	武成或幾

恩息必志	勉旭魁拋	天父外文	鷦鳩輝頍	鳥馬焉為	師明既野	朝故辰後	變談茶戀	禁林森柔	棗戔哥柔	冠冕寇宅	雲普皆齋

上格

治	參	友	庭	先	風	蕃	弼	敬	施	泉
洪	修	及	居	見	鳳	筆	辨	獻	騰	表
流	須	反	尹	元	飛	衝	衡	斂	讓	萬
海	形	皮	底	毛	氣	擲	仰	劉	靖	禹

中格

琴	會	白	身	正	易	卓	車	繼	馨	者	是
杏	合	工	目	主	乃	犖	申	纖	聲	者	足
各	金	日	耳	本	母	單	中	纏	繁	老	走
谷	命	四	貝	王	力	畢	巾	纜	繫	考	辵

下格

臣	作	英	遠	丁	口	蠻	晶	贏	上	了	土
巨	仰	矣	邊	芋	曰	鬱	磊	齋	下	寸	止
於	冲	矢	還	宇	田	靈	轟	龜	千	卜	山
佳	行	契	逮	亭	由	麋	森	鼉	小	才	公

末格

乳	從	仁	家	祭	登	陼	印	鷦	官
亂	徐	儀	象	蔡	發	隄	郊	赫	空
色	循	俯	豪	察	發	隊	鄭	鬪	宥
包	後	休	豕	祭	癸	阪	鄴	嘗	宰

两臂，均属均齐之形状，此种形状多具庄严伟大之观。故宗庙朝堂及一切政治、宗教之建筑及仪式，均喜取用此式。

（四）平衡。左右之形状不相等而分量相等，如天枰之两端之物虽不同，而能维持其平均状态也。在书法中此种字体极多，而结构又极难，学者当特别注意。

（五）调和。以老少之不同而能联和为一家庭，以智愚不同之分子，而结合为以团体，以各种不同之色彩而能画成一幅绘画，以长短多少不同之点画而制成一字，其必有赖于调和者甚大。截长补短，让左侧右，牺牲个人之私见，完成团体之组织，使之无过与不及之病，而有彼此和谐之利。

（六）比例。世上之物，只有比较，并无绝对，故大小，长短，粗细，疏密，俱系比较之名词。故欲此种大小，长短，粗细，疏密各得其当，则须注意于比例。以如何之比例配合而始适当，虽无一定之标准，在习惯上已有不少之规定。若违反此规定，则书法上不易得良好之结果。

以上六种实可包含书法之结构方面之一切方法。而此六种方法，仍有相互联贯之精神，未可绝对分离，每字之中，均含有此六种原则，惟有多少之不同耳。且此种方法，不但适用于真字，并能适用于一切字体，更为绘画、雕刻、建筑、音乐、戏剧一切艺术之基本原则也。

古人论书法字结构者，多偏于真书。为便于初学计，故将其主要而有系统者，述二种于下。

第二章
欧阳询书"三十六法"

　　唐人重书法而尤注意于结构，欧书又专讲结构者也。此三十六法乃习欧书者所为，并非欧之自订。书法不讲结构，则散漫无纪，若过重结构，则呆板不灵。二王书非不言结构，而风神潇洒，欧书专言结构，意趣索然。盖结构只足为学书之规矩，而非书法之终极之目的。所谓"入乎法中，出乎法外"，始能神明变化，若为法所拘束，终身囚系，何能为透网鳞乎？学者其慎思而明辨之可也。

　　排叠。字欲其排叠，疏密停匀；不可或阔或狭，如"寿、基、壹、笔、麗、赢、爨、系旁、言旁"之类《八诀》。所谓"分间布白"，又曰"调匀点画"是也。《高宗书法》所谓"堆垛"亦是也。

　　避就。避密就疏，避险就易，避远就近，欲其彼此映带得宜。又如"卢"上一撇既尖，下一撇不当相同。"府"字一笔向下，一笔向左；"逢"字下是拔出则上必作点，亦避重叠而就简径也。

　　顶戴。字之承上者多，惟上重下轻者，顶戴欲其得势。如"叠、璺、樂、鶯、驚、鷺、髻、聲、鬐"之类。《八诀》所谓"正如人上称下载，又不可使头轻尾重"也。

　　穿插。字画交错者，欲其疏密长短、大小匀停。如"中、弗、井、曲、册、禹、禺、爽、爾、襄、甫、耳、婁、由、垂、車、無、

密"之类。《八诀》所谓四面停匀，八边具备是也。

向背。字有相向者，有相背者，各有体势，不可差错。相向如"非、卯、好、知、和"之类是也。相背如"兆、北、肥、根"之类是也。

偏侧。字之正者固多，若有偏侧欹斜，亦当随其字势结体，偏向右者如"心、戈、衣、幾"之类。向左者如"夕、朋、乃、勿、少、厷"之类。正而偏者如"亥、女、丈、久、互、不"之类。《字法》所谓"偏者正之，正者偏之"。又其妙也，《八诀》又谓"勿令偏侧"是也。

挑挽。字之形势，有须挑抗者，如"戈、弋、武、丸、氣"之类。右边既多，得须左边挽之，如"獻、勵、散、断"之类。

欧阳询　唐　九成宫醴泉铭（局部）

左边既多，须得右边挽之，如"省、炙"之类。上偏者，须得下挽之，使相称方善。

相让。字之左右或多或少，须彼此相让，方为尽善。如馬旁、系旁、鳥旁诸字，须左边平直，然后右边可作字。否则妨碍不便。如"歇"字以中央言字上书短，让两系出头。如"辨"字其中近下，让两辛出。如"鸥、鸥、驰"字，两旁俱上狭下阔，亦当相让，使不妨碍，然后为佳，此类是也。

补空。如"我、哉"字，作点须对左边实处，不可与"成、戟、戈"诸字同。如"襲、辟、餐、贛"之类，欲其四隅方满，如《醴泉铭》"建"字是也。

贴零。如"令、今、冬、寒"之类是也。

黏合。字之本相离开者，即欲黏合，使相着顾揖乃佳，如诸偏旁字，"队、鑒、非、門"之类是也。

满不要虚。如"園、圃、国、圆、回、包、南、隔、目、四、钧"之类是也。

意连。字有形断而意连者，如"之、以、心、必、小、川、水、求"之类是也。

覆冒。字之大上者，必覆冒其下，如"雲头、穴宀头、灬头、奢、金、食、夆、巷、泰"之类是也。

垂曳。垂如"都、鄉、卿、卯、夆"之类，曳如"水、支、欠、皮、更、之、走、民、也"之类是也。

借换。如《醴泉铭》"秘"字，就示字右点作必字左点，此借换也。《黄庭经》"庭"字、"魏"字亦借换也。又如"灵"字，法帖中或作"罡"或作"丕"，亦借换也。又如"蘓"之为"蘇"，"秋"之为"秌"，"鹅"之为"鵞"之类，为其字难结体，故互换如此，亦借换也。所谓"东映西带"是也。

增减。字有难结体者，或因笔画少而增添，如"新"之为"新"，"建"之为"建"是也。或因笔画多而减省，如"曹"之为"曺"，"羨"之为"羡"，但欲体势茂密，不论古字当如何书也（此当慎重，不可任意增减）。

欧阳询 唐 张翰帖

应副。字之点画稀少者，欲其彼此相映带，故必得应副相称而后可。又如"龍、時、雛、辖"，必一画对一画相应，亦应副也。

撑拄。字之独立者，必得撑拄，然后劲健可观，如"可、下、水、亨、亭、丁、手、司、卉、苦、矛、巾、千、予、于、弓"之类是也。

朝揖。字之凡有偏旁者，皆欲相顾，两文成字者为多。如"鄒、谢、锄"与三体成字者，尤欲相朝揖。《八诀》所谓"迎相顾揖"是也。

救应。凡作字，一笔才落，便当思第二三笔，如何救应，如何结果，《书法》所谓"意在笔先，文向思后"是也。

附丽。字之形体，有宜相附近者，不可相离，如"形、影、起、超、钦、勉"，凡有文、欠、支旁者之类，以小附大，以少附多是也。

回抱。回抱向左者，如"曷、丐、易、菊"之类。向右者如"艮、鬼、包、旭、它"之类是也。

包裹。谓如"圜、圃、国、圈"之类，四围包裹者也。"尚、向"上包下。"幽、凶"下包上。"匮、匡"左包右。"勾、匈"右包左之类是也。

却好。谓包裹斗凑，不致失势，结束停当，皆其宜也。

小成大。字以大成小者，如"门、是"下大者是也。以小成大者，则字之成形，及其小字，故谓之小成大。如"孤"字只在末后一捺。"宁"字只在末后一钩，"欠"字一拔，"戈"字一点之类是也。

小大成形。谓小字大字，各字有形式也。东坡先生曰："大字难于结密而无间，小字难于宽绰有余。"若能大字结密，小字宽绰，则尽善尽美矣。

小大大小。《书法》曰："大字促令小，小字放令大，自然宽猛得宜。"譬如"日"字之小，难与"国"字同大。如"一"字、"二"字之疏，亦欲字画与密者相间，必当思所以位置排布，令相映带得宜，然后为上。或曰"谓上大下小，上小下大，欲其相称"亦一说也（字体大小本有不同，须任其自然，不可强为一律）。

左小右大。此一节乃字之病，左右大小，欲其相停。人之结字，易于左小而右大，故此与下二节，皆字之病也。

欧阳询　唐　卜商帖

左高右低，左短右长。此二节皆字之病。不可左高右低，是谓单肩，左短右长，《八诀》所谓"勿令左短右长"是也。

褊。学欧书者，易于作字狭长，故此法欲其结束整齐，收敛紧密，排叠次第，则有老气，《书谱》所谓"密为老气"（简缘云：欧书病在头长脚短，褊者，欲其相称，非谓密也。《书谱》"密为老气"非此之谓）。

各自成形。凡写字欲其合而为一亦好，分而异体亦好，由其能各自成形故也。至于疏密大小长短广狭亦然，要当消详也。

相管领。欲其彼此顾盼，不失位置，上欲覆下，下欲承上，左右亦然。

应接。字之点画，欲其互相应接。两点如"小、八、忄"自相应接。三点者如"纟"则左朝右，中朝下，右朝左。四点如"無、然"则两旁两点相应，中间相接。又作八，亦相应接。至于"撇、捺、水、木、州"之类亦然。

以上皆言其大略，又在学者能以意消详，触类而长之可也。

此三十六法写欧书极便，以其本为欧书学者所定也。然字之结构虽似有一定，然过于拘泥，则反而失之呆板滞钝。欧书固已难免此弊，后之学者，殆又甚焉，如馆阁中人所书，直如刻板，毫无生气，则亦未始非欧法过重结构之流弊也。试取《爨宝子碑》与《嵩高灵庙碑》之结体与欧相较，则将无一合者，但仍不失为绝妙之书法，可见由人立，并非固定，学者取其意而略其迹可也。

君讳宝子字宝
子遭宁同乐人
也君少禀

君讳宝子字
宝子连宁同
世君少禀
坏伟

第三章

李淳"大字结构八十四法"

　　李淳参"永字八法"、"三十二势"、右军"八法诗诀"、陈绎曾、徐庆祥诸家之法，加以己意定八十四法。又每法取四字为例。各加解说，在书法结构中，最为详尽。今以前述统一、变化、均齐、平衡、调和、比例六种为纲，而分列李淳之八十四法于下，便学者之研究也。

一　统一

　　均画。夀、畺、畵、量。黑白喜得均匀。

　　让横。喜、宴、吾、玄。让横者，取横画长而勿担。

　　让直。甲、干、平、市。让直者，要直竖正而勿偏。

　　长方。周、冈、同、册。长方者，喜四直而宽大。

　　短方。西、曲、回、田。短方者，贵两肩而平开。

　　中钩。東、束、米、末。中钩之字，但凭偏正生妍。

　　绰钩。乎、手、予、于。绰钩之字，亦喜妍生偏正。

　　肥。土、止、山、公。肥者只许略肥而莫至浮肿。

　　瘦。了、卜、才、寸。瘦者但许少瘦而休反为枯瘠。

　　疏。上、下、士、千。疏木稀排，乃用丰肥粗壮。

密。赢、裔、巍、罷。密虽紧布，还宜自在安舒。

正。主、王、正、本。正者已正，而四方勿使余偏。

长。自、耳、目、茸。长者原不喜短。

短。白、曰、血、四。短者切勿求长。

大。霸、霎、囊、橐。大者既大，而妙于攒簇。

小。厶、口、小、工。小者虽小，而贵在丰严。

二　变化

天覆。宇、宙、宫、官。要上面盖尽下面，法宜上清而下浊。

地载。直、且、至、里。要下画载起上画，法宜上轻而下重。

错综。馨、声、繁、繄。三部怕成犯碍。

减捺。燮、癸、食、黍。减捺者宜减，不减则重捺。

减钩。禁、埜、銮、懋。减钩者宜减，不减则重钩无体。

重撇。友、及、反、夌。重撇者撇须婉转，不则犯排牙之名。

攒点。采、孚、妥、爱。攒点之点皆宜朝向，不则为砌石之样。

排点。无、照、點、然。排点之点须用变更，不则为布棋之形。

联撇。参、彦、形、彤。联撇之法，取下撇之首，对上撇之胸。

堆。晶、品、畾、磊。堆者累累重叠，宜重叠处以铺匀。

积。灵、靡、爨、鬱。积者总总繁糸，用繁糸中而取整。

重。哥、昌、吕、圭。重者下必要大。

并。竹、林、羽、弱。并者右必要宽。

三　均齐

分疆。體、辅、願、顺。取左右平而无让，如两人并相立之形。

三匀。谢、树、衡、辩。取中间正而勿偏，若左右致拱揖之状。

二段。銮、需、毒。要分为两半，较其长短。微加饶减。

三停。章、意、素、累。要分为三截，量其疏密，以布匀停。

平四角。国、固、門、冈。要上两角平，而下两角齐，法忌挫肩垂脚。

开两肩。南、丙、雨、而。要上两角开，而下两角合，法忌直脚卸肩。

悬针。車、申、中、巾。悬针之字，不用中竖，若中竖则少精神。

中竖。軍、單、畢、策。中竖之字，不用悬针，若悬针，则字不稳重。

横戈。心、思、志、必。横戈之戈，尤嫌挺直钩平。

承上。天、文、支、父。承上之撇，宜令叉对中。

曾头。曾、善、英、羊。曾头者，用上开而下合。

其脚。其、具、兴、典。其脚者，用上合而下开。

盖下。会、合、金、舍。盖下者，左右宜乎均分。

趁下。琴、谷、吞、吝。趁下者，两边贵乎平展。

圆。辔、蛮、樂、欒。圆者则喜团圆。

四　平衡

让左。助、幼、郎、却。须左昂而右低，若右边有谦逊之象。

让右。暸、绩、峙、短。宜右耸而左平，若左边有固逊之仪。

左占地步。数、鼓、刘、对。要左边大而画细右边小而画粗。

右占地步。腾、施、横、地。要右边宽而画瘦，左边窄而画肥。

疏排。爪、介、川、不。疏排之撇须展，不展则寒乞孤穷。

横勒。此、七、也、九。横勒者，但放平而无势。

纵波。丈、尺、吏、臾。纵波之波，惟喜藏头收尾。

横波。道、之、是、足。横波之波，先须拓颈宽胸（横捺曰波）。

纵戈。武、成、幾、夷。纵戈之戈，但怕弯曲力败。

纵撇。尹、户、居、庶。纵撇之撇最忌短，仍患鼠尾牛头。

横撇。考、老、省、少。横撇之撇偏喜长，惟怕牛头鼠尾。

屈脚。鸟、马、焉、为。屈脚之钩，须要尖包两点。

搭钩。民、衣、良、长。搭钩者，钩须另搭，不则累钩笔之态。

钩努。菊、葡、蜀、曷。钩努之字，不宜用裹，若用裹，字便不方圆。

钩裹。甸、句、勾、勺。钩裹之字，不宜用努，若用努，字最难饱满。

伸钩。紫、贷、旭、勉。伸钩之字，惟屈伸取体。

偏。人、乙、巳、方。偏者还需偏称。

斜。毋、勿、乃、力。斜者虽斜，而其中要取方正。

五　调和

上阔。雷、雪、普、昔。要上面阔而画清，下面窄而画浊。

下阔。众、界、要、禹。要下面阔而画轻，上面窄而画重。

俯仰钩超。冠、寇、宓、宅。要上盖窄小而钩短，下腕宽大而钩长。

缜密。继、绣、缠、缚。缜密之画用戁，不戁则疏宽开散。

上平。师、明、牡、野。上平者其小者在左，而莫错方隅。

下平。朝、叙、叔、细。下平者其小者在右，而勿差地位。

上宽。宁、可、亨、市。上宽者，下面固然难大，惟长趁而方佳。

下宽。春、卷、夫、太。下宽者上面已是成尖，用知戁而方好。

屈钩。鹓、鸠、辉、颏。屈钩之字，要知体立屈伸。

左垂。笄、并、亦、弗。左垂者，右边不得太长。

右垂。升、卉、拜、卯。右垂者，左边须索要短。

纵腕。凤、风、飞、氣。纵腕之腕宜长，惟怕蜂腰鹤膝。

横腕。见、毛、尤、兔。横腕之腕嫌短，不宜鹤膝蜂腰。

向。妙、舒、饬、好。向者难迎，而手足亦须回避。

背。孔、乳、兆、非。背者固扭，而脉络本自贯通。

六 比例

左右占地步。弼、辮、衍、仰。要左右瘦而独长，中间肥而独短。

上下占地步。鸶、莺、寡、叢。要上下宽而微扁，中间窄而勿长。

中占地步。蕃、華、衡、挪。要中间宽大而画清，两头窄小而画重。

均平。三、云、去、示。均平者，若兼勒以失威。

散水。沐、波、池、海。散水之法，超下点之锋，应上点之尾。

孤。一、二、十、丨。孤者孤画而惟患于轻浮枯燥。

单。日、月、弓、乍。单者形单，而偏重于俊丽清长。

李淳曰：

盖闻字之形体，有大小、疏密、肥瘦、长短。字之点画有仰覆、屈伸、变换，尝患其浩瀚纷纭，莫能尽于结构之道，所以定此八十四法为例，推广求之。若无法者，不失于偏枯，则失于开放，不失于开放，则失于承载趋避；鲜有合格可观者焉。盖大字以左端匀称为贵，偏斜放肆为忌，是以此法，取分界地步为主，折算偏旁为用。收敛肢体，布置形容。具注则繁，略伸大意。且如一字之形，理有数等。有上盖大者，有下画长者，有左边高者，有右边高者。非在一途而取轨，全资众道以相承。约方圆于规矩，定平直于准绳。欲使四方八面，俱拱中心；钩撇点画，皆归间架。有相应相送照应之情，无或反或背乖戾之失。虽字形有千百亿万之不同，而结构亦不出乎此法之外也。若夫筋骨神气，须自书法精熟之中，融通变化，久则自然有得，非但拘拘然守此成法为也。

此论最为公允，学者宜详审之。

第四章

九宫格

九宫格之用法——九宫格之研究——最新九宫格

九宫格始自唐人，以唐人书专重法，而尤注意于结构，遂有九宫之法。其法于每字依其大小所占之地位，界画为九九八十一等分，先于所习法帖上界画以红线，另于别纸界画以相等之线，视帖中字画分数，一一临仿，察其屈伸变换本意，秋毫勿使差失。如欲放大或缩小，亦可应用此法，习字之九宫与帖上之九宫虽大小不同而比例相等。此则大字可促令小，小字可展令大。今习字者已多不用此法，而画肖像用照片放大者，除用放大器外，尚用此法。现市上已有出售明胶制之红线九宫格，因其透明可置于字帖上，免界画红线之劳。

九宫格分九九八十一小格，过于细密，易于迷目，用时反多拘执。清蒋勉斋遂为六六三十六格，较为简便。其式如下：

九宫全格

长字省两旁格

短字省上下格

九宫中得三层方格

　　右格纵横六道，字长者，用中直四道，左右两道为隙地。字短者用中横四道，上下两道为隙地。又中得方格三层。字方者笔画到第二层在线，小者在第一层线外。又于撇捺之写法，另用加两斜线之方格，如右图：

　　盖下之字，左右宜乎均分。法界四方，格作十字，以半斜界画两角。学者作盖下字，撇捺之意，具在黑在线，如"会、合、金、舍"等，字头用意，不离此法，自无过不及之弊矣。

　　蒋氏之法虽较简单，但仍嫌其繁复，盖写字之结构固应研习，然并无确切不移之法则，试取各家之书较之，此长而彼短者有之，此大而彼小者有之，各家不同而俱不失为佳字。即一人之书，前后亦不能一律，如《兰亭》"之"字有十八个，而个个不同，极变化之能事，古今反侈为美谈，由此可知，结构虽有普通之法则，并无绝对之标准，若必亦步亦趋，丝毫不可出入，则书法变为印版，

既乏笔意，又无生趣，阻碍书法之进步，莫此为甚。今为初学说法，仅使其知有规矩，使其知运用规矩之方法，则可矣。至其如何深造，如何成家，悉听其自己之探讨，如此则庶不致汩没其才，而使天才豪迈之书家，不受束缚，不受压迫，自由发挥，则其卓然成家，越古人不难也。

较之拘拘为辕下羁縻之驹，只能为古人之奴隶者，相去岂天渊哉？

今既不欲学者过受束缚而又不欲学者过事奔放，而于初学之时，能助其横平竖直步入轨道者，爰本蒋氏之法再加省减，定为十六格，其式如右：

此格不但可用于临摹字帖，更适用于自书，因初学笔画每不知置于何处，且竖画不直，横画不平，配合不匀，左右不等，今用此格以写字，若稍加注意，则诸弊可免。例如横画可照横格书之，

竖画可照竖格书之，斜画可照斜格书之，自能矫正其不平不直不等之病。例如"一"字可占当中一横画。"二"字可占上下二横画，"三"、"五"字则上中下三横画，不但笔画可平，且配置亦易。"十"字适为中线之交点，"干"二横一竖，"王"三横一竖，"手"字之上一笔，其斜度亦易表明。至于"才、木、米、东"等字之撇捺，可按下方之两对角线书之，则左右自易相等。"今、俞"之"人"字盖可利用上方之两对角线，"斉"、"琴"则可利用下方之二对角线。"日、月、目、耳"等窄长字则可只用中两格，而"日、目"之短者则只用中四格足矣。"口、日"等扁小者亦然。"周、国"等方而大之字则充满全格，其四围之笔，务须写在四围之格内。至于两并而相等之字，如"門、辅、願、林"则每半字占两格，而以中线为界。"谢、树"等三匀之字，则中字占中格，两旁之字占两旁之格。"鉴、需"等二段者则以中横线为界。而三停之"章、意、素、累"等字则每停占一格多。如写隶字，以隶字多扁，可省去上下两格。小篆则瘦长可省去左右二格。

石鼓之方者如""等占满格。钟鼎之方者如散氏盘之""则用全格，长者为颂鼎之""，王孙钟之""，甲骨之""则只用中两格足矣。以此类推，神而明之，可以应用于各种字体（其中最长画占四格，次之占三格，再次之占二格。短者占一格，最短者占半格）。

窮慮始每摳衣講席
隱几雕堂舉以玉柄
敷其金□溪乎冰釋
頤然理順延患風而
不倦同彼清流靡言来

第七编 书体

第一章 书体总论

第二章 书体分论

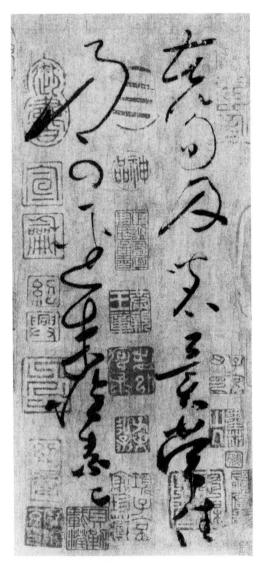

第一章

书体总论

书体之变化——秦八体书——汉六体书——后汉三体书——王莽六体书——南北朝王愔古书三十六种——梁庾元威一百二十体书——唐五体书——唐玄度论十体书——唐张怀瓘十体书断——唐韦续纂五十六种书——宋僧梦英十八体书——宋宣和论书——明赵宦光论九体书——又论真草隶篆

书法以年代之久远、地域之辽阔、人才之众多，因而孳乳浸多，变化无穷。其声音之变迁、意义之沿革，无论矣，即形状之蜕化，亦颇惊人。自伏羲画卦、仓颉造字以后，形状即日渐繁复。有因时代不同而蜕变者，有因地域不同而变化者，有因实际需要而改造者，有因装饰美观而发明者，有因用具不同而另成形者，有因偶尔感兴而创获者，有因假托而故为奇怪者。故同时并存之书体，多至一百余种。然书法之目的，究以实用为转移；美术之探讨，终属少数。故历代书体多因实际之需要而改革，并因实际之需要而存在。其无实际之需要者，仅供文人学士之观玩，不但不能流行于世，而且多昙花之一现。故时至今日，已有许多书体不存于天壤间，仅于古人论书体中一睹其名耳。

今将历代所存书体之名列举于下：

秦八体书：

 大篆、小篆、刻符、虫书、摹印、署书、殳书、隶书。

汉六体书：

 古文、奇字、篆书、隶书、缪篆、虫书。

后汉三体书：

 古文、篆、隶。

王莽六体书：

 古文、奇字、篆书、佐书、缪篆、鸟书。

南北朝宋王愔《文字志》古书三十六种：

 古文篆、大篆、象形篆、科斗篆、小篆、刻符篆、摹篆、虫篆、隶书、署书、殳书、缪书、鸟书、尚方大篆、凤书、鱼书、龙书、麒麟书、龟书、蛇书、仙人书、云书、芝英书、金错书、十二时书、悬针书、垂露篆、倒薤书、偃波书、蚊脚书、草书、行书、楷书、藁书、填书、飞白书。

梁庾元威一百二十体书：

 悬针书、垂露书、秦望书、汲冢书、金鹊书、玉文书、鹄头书、虎爪书、倒薤书、偃波书、幡信书、飞白篆、古颉书、籀文书、奇字、缪篆、制书、列书、日书、月书、风书、云书、星隶、填隶、虫食叶书、科斗书、署书、胡书、蓬书、相书、天竺书、转宿书、

吴
国
山
碑

罗
王
吴
元
瓶
帝
匡
起
吉
夹
米
澂
作
刊
君
祖
窽
领
将
石
醮
降
襄
相
乃
坛
壇
灵
洽
维
寧
果
常
裕
元
孝
国
坛
寏
礼
祠
灵
堂
氏
官
果
雨

一笔篆、飞白书、一笔隶、飞白草、草书、古文隶、横书、楷书、小科隶，以上用纯墨书。玺文书、节文书、真文书、符文书、芝英隶、花草隶、幡信隶、钟鼓隶、龙虎篆、凤鱼篆、麒麟篆、仙人篆、科斗篆、虫篆、云星篆、鱼篆、鸟篆、龙篆、龟篆、虎篆、鸾篆、龙虎隶、凤鱼隶、麒麟隶、仙人隶、科斗隶、云隶、虫隶、鱼隶、鸟隶、龙隶、龟隶、鸾隶、蛇龙文、隶书、龟文书、鼠书、牛书、虎书、兔书、龙草书、蛇草书、马书、羊书、猴书、鸡书、犬书、豕书，以上皆用色彩书。其外复有大篆、小篆、铭鼎、摹印、刻符、石经、象形、篇章、震书、倒书、反左书等。

又有宗炳之九体书，即：缣素书、简奏书、笺表书、吊记书、行押书、槭书、藁书、半草书、全草书。

按《法书要录》仅一百零九种，亦不知遗去何种。其所分种类虽似甚多，其实仍不外篆、隶等之变化。如今之广告字、图案字、西洋之花字母，只于装饰上用之，非日常所能应用者，故其种类可以任意变化，而其流行亦仅限于一时，不能久远也。

唐五体书：

古文（废而不用）、大篆（石经载之）、小篆（印、玺、幡、碣所用）、八分（石碣、碑碣所用）、隶书（典、籍、表、奏、公私文疏所书）。

唐唐玄度论十体书：

古文（仓颉所造）、大篆（周史籀书）、八分（后汉王次仲作）、小篆（秦李斯作）、飞白（蔡邕创）、倒薤篆（仙人务光创）、散隶（晋卫恒作）、悬针（后汉曹喜作）、鸟书（周史佚作）、垂露书（曹喜作）。

唐张怀瓘十体书断：

古文、大篆、籀文（周太史籀作）、小篆、八分、隶书（秦程邈作）、章草（汉史游作）、行书（后汉刘德昇作）、飞白、草书（后汉张伯英作）。

唐韦续纂五十六种书：

龙书（伏羲作）、八穗书（神农作）、篆书（仓颉作）、云书（黄帝时作）、鸾凤书（少昊氏作）、科斗书（高阳氏制）、仙人行书（高辛氏作）、龟书（尧作）、钟鼎书（夏后氏作）、倒薤书（汤时仙人务光作）、虎书（周史佚作）、鸟书（文王、武王时作）、鱼书（周）、真书（周媒氏作）、大篆（周史籀作）、复篆（史籀作）、殳书（书于兵器）、小篆、仙人篆、麒麟书（孔子弟子作）、转宿篆（宋司马作）、虫书（鲁秋胡妇作）、鸟迹书（六国时传信用）、细篆书（李斯作）、小篆书（李斯作）、刻符书（李斯、赵高并善）、古隶书（秦程邈作）、徒隶之书（同上）、署书（汉萧何作）、藁书（行草书）、气候时书（汉司马相如作）、芝英书（六国时作）、灵芝书（汉武

帝时作）、金错书（古钱用）、尚方大篆（程邈作）、鹤头书（汉朝诏板所用）、偃波书（同上）、蚊脚书（尚书诏板用之）、垂露篆（汉曹喜作）、悬针书（同上）、章草（汉杜伯度作）、飞白书（汉蔡邕）、一笔书（张芝作）、八分书（后汉王次仲作）、蛇书（魏唐终作）、行书、散隶书（卫恒作）、龙爪书（晋王羲之作）、行隶（钟繇作）、八体书（二王重变行隶及藁体）、草书（晋王羲之作）、虎爪书（王僧虔作）、鬼书（亦曰雷书）、外国胡书（形似小篆）、天竺书（梵王作）、花书（河南山胤作）。

宋僧梦英十八体书：

古文、回鸾篆（史佚作）、雕虫篆（秋胡妻作）、飞白、薤叶篆（即倒薤篆）、璎珞篆（刘德昇作）、大篆、柳叶篆（卫瓘作）、小篆、芝英篆（汉陈遵作）、龙爪篆（王羲之作）、悬针篆、籀文、云书（卫恒作）、填篆、剪刀篆（韦诞作亦曰金错书）、科斗篆、垂露篆。

宋宣和论书：

篆书、隶书、正书、行书、草书、八分书。

明赵宦光论九体书：

古文、古篆、大篆、小篆、缪篆、奇篆、分隶（八分散隶相合）、真书、草书。

又论真草隶篆书：

真书：正书——欧、虞、颜。

　　　　楷书——右军《黄庭》、《乐毅》。

蝇头书——《小麻姑》、《文赋》。

署书——如"苍龙白虎"之类。

行楷——《季直表》、《丙合帖》、《兰亭》。

草书：行楷——二王诸帖之稍真者。

行草——二王帖中稍纵者，孙过庭《书谱》。

章草——章帝《辰宿列张帖》、索靖《出师表》。

藁草——颜平原《争座位》、《祭侄》二帖。

狂草——张芝、张旭、怀素诸帖。

隶书：飞白——蔡邕（飞而不白—似隶。白而不飞—似篆）

分隶——用笔背分。

汉隶——钟元常诸帖。

唐隶——似古而不雅。

徒隶——六朝碑文。

篆书：古文——三代。

雕戈文——雕虫篆刻。

籀篆——《诅楚文》、《钟鼎款识》。

大篆——《石鼓文》。

小篆——峄山、会稽诸碑。

缪篆——宋、元人所作，玉筋篆——周伯琦。

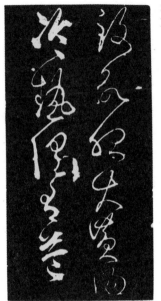

张旭 唐 肚痛贴

飞白篆——貌隶骨，杂用古今之法，赵宦光作。

刻符——秦、汉红文印章。

摹印——汉白文印。

自晋以后，书法多用真行草三种，习篆者甚少，习隶者亦不多。故二者几于中绝。及至清朝邓石如以后，习字者于真行草之外兼攻篆隶魏各种，近则钟鼎龟甲，亦极流行，诚唐、宋书家之所梦想不到者，更以美术装饰图案广告之应用，字体之变化亦日渐增加，故书法于今日于纯粹美术方面及应用美术方面均有长足之进步，将来尚有无量发展之希望也。

第二章

书体分论

甲骨文——甲骨之由来——甲骨之发掘——甲骨之收藏——甲骨文之著述——甲骨之书法及书家——金文——金文之由来——金文之盛行——彝器之种类——金文之著述——金文之书法及书家——金文之字帖——石鼓文形状——历史——文字——辩论——著述——翻刻——存字——临写——文意——拓本——印本——集联——写法——用笔——小篆——小篆之由来——《说文》之重要——李篆之存废——汉代之篆书——近世小篆之书家——小篆之书法——分隶——隶之由来——分隶之争——汉隶之习法——汉隶代表十五种——习隶之阶段——近代隶书之书家及书法——正楷——正楷之由来——钟王之势力——小楷之种类——正楷之流弊——魏碑之重要——魏碑之代表——魏碑之书法——隋碑之价值——魏碑之复兴——魏碑之参考书——唐之书家——初唐四家——颜柳——颜书之价值及字帖——宋之书家——苏黄米蔡——元之赵子昂——明之书家——清之书家——行草——行书之重要——行书之由来——行书之种类——历代之书家——草书之由来——章草——今草——书谱——草圣——草书之书法

今之习书者既须博古通今，则对于中国数千年书学之历史、流派之变迁、各体之方法，均须融会贯通，有充分之了解与夫具体之观念，而始能判其优劣，定其取舍，庶不致目迷五色，误入歧途。然欲于本书之内，详述一切，非本书目的所在，故只能略述历代字体之大概，学习之方法与夫字帖之购求，以供学者入门之用，若求渊博，当另编专书。今之所述，自古及今，不特叙述便利，且可得历史上之系统焉。惟甲骨文时间最早，而出世最晚，此真如常山之蛇首尾相应者矣。

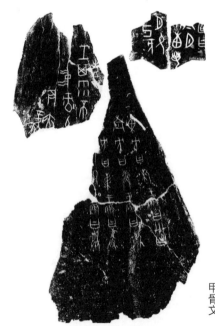

甲骨文

一　甲骨文

甲骨文亦曰"龟甲文"，亦曰"贞卜文"，又曰"殷契文"，更曰"殷墟文"，前二者以物质名之，后二者以产地言，中则其用途也。其发见之时间甚晚，去今不过三十年，而书家之书写则不过十余年耳。现虽未能普通，然将来定能发展，故不惮详述其发见之历史焉。

清代光绪二十五年（西历一八九九年）在河南安阳县西北五里之小屯中，忽然发见古代之龟甲兽骨，上刻文字，后经考定为殷代文字，在文字学上、考古学上、历史学上、古代社会学上均有极大关系。安阳本为一大平原，多种棉麦，东西北三面有洹水环流，按《竹书统笺》、《相州图经》及《史记》所载，其地本为殷墟，或为殷之旧都及接近旧都之场所。其初于洹水之岸偶然发现甲骨，后遂入于古董商之手。有范某搞百余片至北京出售，为福山王懿荣所得。继有赵执齐得数百片，王氏亦以高价收买之，且命秘其事。故前后所出，皆归王氏。翌年，王氏死拳匪之难，至二十八年所藏之甲骨千余片尽归刘鹗。定甲骨文为殷之时代，全为王氏之识见。

王氏所藏既尽归刘氏，更以赵执齐之奔走，共收得甲骨三千余片。其后，方药雨所得亦归刘氏，所藏已达五千片。于光绪二十九年（西历一九〇三年）选其中之千余片墨拓影印为《铁云藏龟》一书行世，而甲骨文字之名，始高唱于世。一方于安阳继续发掘，又有仿刻之伪物，一时古董店称盛，前后出土，何止万

片。现仍继续学术的发掘事业，出版《安阳发掘报告书》数册。

　　刘氏后以事流于西陲，所藏之甲骨，亦从而散逸，惟《铁云藏龟》一书，足以永留天地间。此书初版仅有拓片，最近始有罗振玉之《释文》出版。罗氏之着手研究为光绪三十二年官于京师之时。以后先托山东古骨客商于河南地方购求，一岁之间所获逾万。次使其弟罗振常、妻弟范兆昌自至洹阳采掘，所得又倍于前。

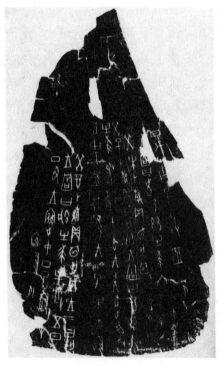

商　祭祀狩猎涂硃牛骨刻辞

整理其搜集品，于民国元年（西历一九一二年）十二月拓其文字，影印为《殷墟书契》（前编），所收达二千一百六片。又于民国三年影印《殷墟书契菁华》一卷。现存兽骨文字最大者之八片及小骨六十片为《铁云藏龟之余》于民国四年出版。民国五年，更于前编之不备者，选千余片成《殷墟书契后编》。其后，彰德长老会之牧师得甲骨五万片，摹写其中之二千三百六十九片，将形状绘图，于民国六年印行《殷墟卜辞》。

民国七年，《戬寿堂所藏殷墟文字》出版。至民国十四年，王襄之《簠室殷契征文》、《簠室殷契征文考释》各十二编印行，所收甲骨凡一千一百二十五片，分天象、地望、帝系、人名、岁时、干支、贞类、典礼、征伐、游田、杂事等文字之十二类。至民国十五年，叶玉森又得刘铁云旧藏，选二百四十五片印行《铁云藏龟拾遗》。以上所述以搜集影印为主，至于最初着手研究之人为孙诒让。孙氏就《铁云藏龟》研究其文字，于光绪三十年著《契文举例》二卷。惟仅据《铁云藏龟》考证，其说不免武断，然为研究殷墟文字之开山，其功不可没。次之则罗振玉之《殷商贞卜文字考》一卷于宣统二年出版。至民国三年，更著《殷墟书契考释》上中下三卷，所收形声义均可知者约五百字，形义可知而声不可知者约五十字，形声义皆不可知，而见于古金文者，约二十余字，分都邑、帝王、人名、地名、文字、卜辞等类凡六万言。甲骨文字与施于礼器之金文不同，乃以刀刻之日用文字，字画颇省略，故不易读，罗氏书出，始稍稍可读。至民国五年，罗氏复举其难

释者千余，公刊《殷墟书契待问编》。其后民国十二年，罗氏之门人商承祚依据罗氏之改定稿，从《说文》之顺序，排列甲骨文字，著《殷墟文字类编》十四卷。其书依字画通检，颇便读者。

王国维据《戬寿堂所藏殷墟文字》而著《考释》，又著《殷卜辞中所见先公先王考》、《续考》、《殷商制度论》、《三代地理小记》等书，多所发明。而王襄又据刘、罗、王三家之书及甲骨拓本，仿吴大澂《说文古籀补》之例，著《簠室殷契类纂》。殷墟文字依是等诸人之研究，已大略可读，而难于识别者尚多。近郭沫若亦从事于此，著《甲骨文字之研究》，更著《中国古代社会之研究》，于文字上之研究以外，阐明当时之社会状态。

日本人对于甲骨文字亦有相当之研究，在明治四十三年，文学博士林泰辅氏曾公布其研究于《史学杂志》，其后与井仙郎俱刊行《龟甲兽骨文字》二卷。

甲骨文字于《考释》以外，又引之入书，其字因用刀刻，故两端尖锐，又以运刀便利多取直画，转折之处，亦多用直角，故锋利峭拔，另具风格，与金文之以圆浑朴厚见长者迥异。书写之时，笔画务求挺拔，结体略成长方。用笔须紫毫或狼毫，羊毫太软，且不易出锋不可用。

二　金文

金文即钟鼎文，以钟鼎所用，多系青铜，故又名金文。而以其多祭器也，故又曰吉金文字。此种文字多为铭文，自一字至数百字不等，铸于钟鼎之上，其字圆润浑朴、挺劲峭拔，大小长短，分间布白，奇肆有趣，而又丰韵天然，毫无斧凿痕，使人愈玩愈觉可爱。但自秦至宋，钟鼎彝器虽间有发现，然为数甚少，其影响于学术界者至微，至宋之欧阳修《集古录》出，始渐为世人所注重，至宣和而极盛，其后因宋亡，钟鼎彝器多供金人戎马之用，因而遗弃消亡。沉寂数百年，至清代末叶，因考古学之影响，士大夫竞为金文之研究，同时钟鼎彝器之出土者日众，而研

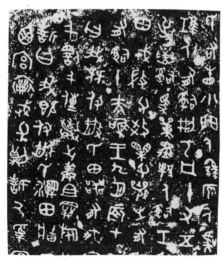

周　散氏盘铭

周 大盂鼎铭

究者亦愈精，著录之多，甲于前代，而写之者亦日增，至今日书家之于钟鼎已如菽粟布帛，家喻而户晓矣。

金文之时代自商殷至晚周约一千三四百年之间，彝器之种类至夥。

祭器——六彝：鸡彝、鸟彝、斝彝、黄彝、虎彝、雌彝。

　　　　六尊：牺尊、象尊、壶尊、著尊、大尊、山尊。

炊器——鼎、鬲、甗、鍑、鏊。

酒器——尊、彝、舟、罍、卣、壶。

酒觞——爵、觚、觯、角、单、卮。

食器——敦、盂、瓶、豆、簠、簋。

盥器——匜、洗、盘。

乐器——铸、钟、镈、镯、铙、铎、钲。

兵器——剑、矛、戈、戟、戚、弩、机。

量器——钟、钫。

金文之著录以宋清两朝为盛，今不暇详加说明，仅据王国维之《宋代金文著录表》及《国朝金文著录表》择要列之于下：

（一）宋朝

欧阳修《集古录跋尾》、吕大临《考古图》、王黼等《宣和博古图》、赵明诚《金石录》、黄伯思《东观余论》、董逌《广川书跋》、王俅《啸堂集古录》、张抡《绍兴内府古器评》、薛尚功《历代钟鼎款识》、无名氏《续考古图》、王厚之《复斋钟鼎款识》。

（二）清朝

内府《西清古鉴续鉴》、阮元《积古斋钟鼎彝器款识》、曹奎《怀米山房吉金图》、吴荣光《筠清馆金石文字》、吴式芬《攈古录金文》、徐同柏《从古堂款识举》、朱善旆《敬吾心室彝器款识》、吴云《两罍轩彝器款识》、潘祖荫《攀古楼彝器款识》、刘心源《奇觚室吉金文述》、吴大澂《恒轩所见所藏吉金录》、《愙斋集古录》、端方《陶斋吉金录续录》、刘喜海《长安获古编》、罗振玉《殷文存秦金石刻辞》、邹寿祺《周金文存》、容庚《宝蕴楼彝器图录》与《金文编》、王国维《观古堂金文考释》与《澐秋馆吉金文图》。此外又有庄述祖《说文古籀疏证》、吴大澂《说文古籀补》、丁佛言《说文古籀补》、孙诒让《古籀拾遗》与《古籀余论》、王国维《毛公鼎考释》与《散氏盘考释》、罗振玉《贞松堂集古遗文》、郭沫若《殷周青铜器铭文研究》。

关于金石著录之书，可谓汗牛充栋，不胜枚举。然此学尚有待于发明者甚多，而研究之方法，亦有待于另辟新途径。初学者先购一种习之，稍有兴味，再随习随购他种可也。今将钟鼎中文字多而为一般所习用者列下：

毛公鼎——文字最多，且平正易学。

散氏盘——故宫原拓本，价二十五元，雄伟豪纵，不可一世

盂鼎——金文中别体，其捺颇似章草，锋利可喜。

虢季子盘——紧凑精悍。

齐侯罍——奇肆不可方物。

王孙钟——秀丽织细，有似铁线，形状最美，颇近图案。

克鼎——稳重雄厚，有英雄气概。

曶鼎——古朴茂密，如泰山华岳，巍然不可犯。

颂鼎——圆润浑朴，如精金美玉。

以上各帖，艺苑真赏社均有集联本。

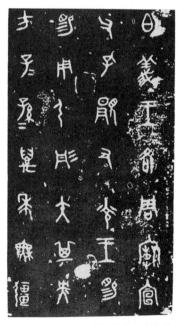

周　虢季子白盘铭

三　石鼓文

三代金文存于今者不可胜数，三代真石文存于今者只有石鼓文。关于石鼓文之考证辩论，甚为繁冗，因非本书目的所在，故不具录，只择要记之而已。

战国　石鼓文

（一）石鼓之形状

石鼓之名，始见于唐初，共十枚，乃取天然之圆石，截其上下，略成鼓形，其大小不甚一律，高约二尺，直径约一尺有奇，石质甚粗。

（二）石鼓之历史

石鼓在唐以前尚未发见，唐时初置凤翔野中，韩退之力倡保存之说。郑余庆遂移置凤翔孔子庙中而亡其一，后向傅师求于民间得之。宋朝置于辟雍，后入保和殿大观中，又徙开封，贵重之遂以金宝其字。宋亡，金人辇之燕京，置之王宣抚家，后为大兴府学。迭经变迁，元虞集于荒草中取出，置于国子学大成门内，左右壁下各五枚，为砖坛以承之，又为疏棂而扃之，至今尚存。

（三）石鼓之文字

其文为四言，颇似《诗经》之《雅》、《颂》。其字与其他金文不类，而结体笔意极近于《诅楚文》及《秦公敦》，但时代较早。历代学者多认为史籀所书，然亦无确据。

（四）石鼓之辩论

历代对于石鼓之辩论甚多。谓周宣王之鼓者，韩愈、张怀瓘、窦臮也。谓文王之鼓至宣王刻诗者，韦应物也。谓秦氏之文者，

郑樵也。谓宣王而疑之者，欧阳修、朱熹也。谓宣王而信之者，赵明诚也。谓成王之鼓者，程大昌、董逌也。谓宇文周作者，马子卿也。驳马子卿者，王厚之也。异说纷纭，莫衷一是，然率多臆度之辞。

（五）石鼓之著述

关于石鼓之著述，除散见于各家著述中者，有《石鼓文音训》、《石鼓文正误》、《石鼓文定本》、《石鼓续》、《石鼓文纂释》、《石鼓文考证》等书。

（六）石鼓之翻刻

宋天一阁复刻本，存字较多。阮文达重摹本、清宗室盛昱覆阮氏本，然笔画细弱无力。济南图书有何道洲模刻本，更不足观。近有好事于西湖之西泠印社仿制石鼓，拓本未见，不知其如何也。

（七）石鼓之存字

据《帝京景物略》，宋治平中存字四百六十有五，元至元中存字三百八十有六，明存字三百二十五字，今天一阁本存字约四百四十六。宋拓本存字约四百，而明拓本则仅存二百六十一，且多漫漶。今当更少矣。

（八）石鼓文之临写

临写石鼓者虽甚多，然专门名者，惟吴昌硕一人，但笔意豪迈，结体奇肆，于石鼓文之雍容闲雅者不类，学吴者又加甚焉，去石鼓文益远矣。

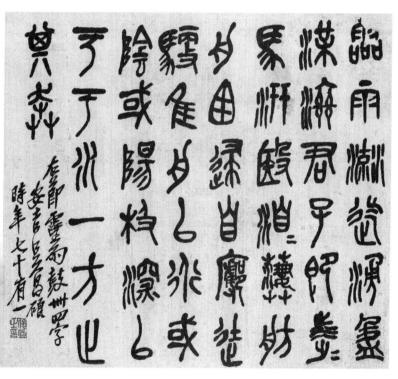

吴昌硕　清　临石鼓文

（九）石鼓文之大意

石鼓文字虽经多人之考订，然不可识者尚多。其大意：

1．狩战。第一鼓为出狩之预备，第三为战之开始，第四为战之残酷，第七为战之终了。

2．营邑。第六鼓开拓山野，第五鼓修治汧水。

3．渔获。第二鼓渔于汧水，获物丰富。

4．太平。第九鼓则水静道平，为太平景象。

5．不明。第八鼓第十鼓以存字太少，不甚明了。第十鼓有大祝等字，似为祭祝之辞。

（十）石鼓文之写法

笔画在金文与小篆之间，较金文为规矩，较小篆为方扁。起笔必用藏锋，收笔必用垂露。笔画挺劲而不直率，姿态温柔而不弊软，结构稳当而不板滞。行笔勿太速，太速则鼓努为力；勿太迟，太迟则艰涩不润。苟能精此一种，则上习金文，下习小篆，均可迎刃而解矣。学者须直习原刻本，切不可用《天一阁本》，更不可习《吴昌硕临写本》。

（十一）习石鼓文之用笔

羊毫、紫毫均可用。

四　小篆

　　小篆因托迹于山石，故所存极少，今可见者只泰山九字与琅邪十三行而已。篆至石鼓已渐变方整，进而为《诅楚文》、《秦公敦》，已与小篆相差无几。秦始皇统一天下，因战国文字纷乱遂由李斯删定，去其与秦篆不合者，由此大篆遂一变而为小篆，去豪纵雄放而变为规律匀整矣。因秦祚不永，而汉隶继兴，小篆之流行不广，后代又以限于功令，拘于二王，对于小篆遂无人过问。至唐仅有一李阳冰以为足继斯翁，然今日视之，殊伤板滞。清代邓石如出始开篆隶之风，但不久又均趋于金文，而小篆终不盛。

秦诏版

小篆碑刻既少，习者仅有，而小篆仍能存于天壤间，不致泯灭无闻者，则幸有许慎之《说文解字》，斯书不但为字学之祖而亦小篆之功臣，故今日欲通小篆、欲习小篆，则惟一宝库，惟一捷径，即先习《说文解字》，初学者但备一段玉裁之《说文解字注》可矣。

此外尚有足为小篆之助者，则为秦权秦量之刻字。其文为当时诏书，其字则方整，因用刀刻，故近于甲骨文，与李斯碑刻之字不类，但其结体篆法则相同，学者得之亦可以得小篆真面目之一种，较之后代摹刻者胜多矣。

秦刻李篆凡六，今存者只有二种，分述于下：

（一）尚存者：

1．《泰山刻石》。原石在泰山顶，今移寘泰安岱庙中，今只存九字，拓本碑帖店均有。旧拓本有存二十八字者，有宋拓五十三字者为最多。

2．《琅琊台刻石》。本有十三行，今拓本只中间十行，宋拓本尚可见，存八十余字，字较泰山为小，而特纯厚。

李斯以小篆名于千古，其所传者仅此而已，尚足以考其笔法，见其规矩，较之优孟衣冠固胜万万也。

秦
峄
山
碑

皇帝立國維經時皇帝跦聰臣者請矣𦥑

汉　袁安碑

李冰阳　唐　三坟记碑

（二）不存者：

1．《峄山刻石》。原石久佚，宋淳化间，郑文宝以徐铉所授本刻于长安国学。其后李处巽获刘跂所摹本刊于建邺，申屠骊以家藏旧本刻于会稽学官。其字率皆只存形貌而精神结体俱失，不足法也。拓本易得，印本亦多。

2．《会稽刻石》。碑凡二百九十六字，原在浙江会稽秦望山，故又称《秦望山碑》，宋时尚存，而欧阳修、赵明诚俱未之见。元至正间，申屠子迪以家藏旧刻刻于路学，即今之所传也。其字与《峄山碑》相似，恐亦出于徐郑之所摹拟也。

3．《芝罘刻石》。久佚，无摹本。

4．《碣石刻石》。仅存双钩本。

　　小篆至汉末已渐近于隶，笔画亦渐由圆润而变为方整，至东汉之《嵩山三阙》用笔结体已与斯篆完全不同，更至三国之《天发神谶》及《禅国山》二碑，则犹如楷书中之魏碑，已将由篆变而为楷矣。故锋利方峭，适与斯篆反矣。欲习小篆除备李斯二碑及《说文解字注》外，可另购吴愙斋或杨沂孙所书之《说文部首》习之，则不但用笔可得门径，即于《说文》亦可得入门之方也。

　　小篆书法与石鼓相似，惟字体较瘦长，用本书所制之九宫格省其两旁二格书之，过长亦不妙。笔则软硬俱可。篆字书法未发达时代，有所谓玉筋篆、铁线篆者，笔画均匀毫无变化，书者乃胶笔烧尖，以求齐整，此法万不可用，笔意毫无，成何字体乎？

邓石如　清　四体书册之篆书八闼册

五 分隶

分隶之争，既纷纭而纠结，隶楷之混，又混沌而难明，若详征和博引，当另俟专书，今姑就公认之说，以划"分"、"隶"、"楷"三者之界限，而便学者之探讨焉。

隶始于秦之程邈，变小篆之圆笔而为方笔，变小篆之长体而为方体，简洁便利，以供徒隶之用，故曰隶书，此亦不过传说如此，隶书究为程邈所造与否？隶书之命名究因便于徒隶与否？皆未经确切证明者也。秦代之金石文字无作隶体者，隶体始见于西汉，其字方整，迨至东汉，余风犹存，质朴之极，遂需美观，而挑法以出，乃有八分之名。说者谓八分始于蔡邕，但东汉之碑已率多挑法，非伯喈所创可知。后人对于八分之名又复穿凿附会，加许多曲说亦殊无谓。八分之弊，挑法过重，书写费时，只宜于碑刻而不适于日用，故又去挑法而成楷书，但仍沿隶名，至晋未改。至唐而楷书大盛，另有所谓"唐隶"者，法虽八分而俗劣已极。自唐而后，分隶中绝，偶有作者，亦无足观，直至清代邓石如虽能觅绝千古，但其隶仍以得于唐者多，而得于汉者少。其后风气既开，学者蜂起，始复汉隶之正规。故今日所谓"隶书"实包含东西汉隶书、八分书及唐隶之全部。而所谓"八分书"亦曰"分书"，则指汉隶之有挑法者与唐隶之全部。所谓"汉隶"则指东西汉有无挑法之分隶而言。现在一般之所谓隶书似已专指汉隶，唐隶已无侧入之资格矣。

　　汉隶之存于今者，无虑数百种，其彰彰在人耳目者，亦不下数十种之多，而各碑又自有其独特之面貌，与夫优异之笔法，学习之法，亦颇不易。昔人多主从《史晨》入手，以其纯厚稳妥也。然究少豪放开张之趣，今则多主从《张迁》入手，以其气象伟岸也。余亦从《张迁》入手，继虽涉猎诸家，但颇喜《封龙山》，以其用笔既豪爽稳重，而结体又落落大方，绝无《曹全》之小家子气，故愚意以为最宜初学。今将最著名、最流行而又最便初学者列之于下：

汉 张迁碑

（一）《封龙山颂》。字大径寸，用笔闲雅，结体方正，他碑多扁，此碑独长，从容不迫，最便初学。

（二）《张迁碑》。用笔古朴，结体雄浑，如英雄豪杰，不饰边幅，而文采风流，自奕奕逼人，碑阴尤雄壮可爱。

（三）《衡方碑》。笔酣墨饱，方正古朴，用笔则万豪齐力，入木三分，结体则泰岱峙立，巍然独尊，学之足以医贫弱之病，而益豪纵之气。

（四）《范式碑》。温然如忠厚长者，岸然如伟人硕士。

（五）《鲁峻碑》。磅礴郁积，如猛狮凶虎，不可控制。唐玄宗之《泰山铭》、邓石如之隶书，均为此派云礽。

（六）《乙瑛碑》。用笔宛转，结体俏丽，已开唐隶法派，惟文雅之气迥非唐隶所能望其万一也。

（七）《史晨碑》。温纯典雅，如精金美玉，无瑕可指；如大家闺秀，举止端庄，绝无巧笑龋齿之态，而自然可爱。

（八）《曹全碑》。如小家碧玉，非不宛转流媚，但气魄薄弱，过于拘束；初学若从此碑入手，恐有裹足难放之弊，不可不慎。

（九）《孔宙碑》。宽手散足，飘飘若仙；潇洒流利，如不食人间烟火；习之最足医俗，隶中逸品也。

（十）《尹宙碑》。与孔宙并称二宙，异曲同工，温雅和平，即之如春。

（十一）《西狭颂》。用笔结体，均似毫不着力，如李广将兵，不施刁斗，但自亦能攻敌陷阵，为剑拔弩张者所不及。

汉 乙瑛碑

汉 曹全碑

汉 孔宙碑

汉 衡方碑额

宣挹玄汙以
注水深污雍
烦备而不
不

汉 礼器碑

汉 石门颂

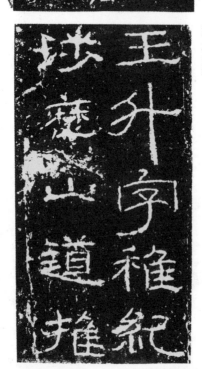

王升字稚纪
坥废山道推

（十二）《都阁颂》。优游安闲，高视阔步，郑板桥似从此脱胎。

（十三）《礼器碑》。笔书最细，如干将莫邪，锋利无比，习之非聚精会神，力注笔尖不可。

（十四）《石门颂》。笔如曲铁，力可回牛，盘旋飞舞，纵情所之，此非悬腕提笔，莫能为力。

（十五）《景君碑》。用笔既方圆并用，结体亦篆隶相参，由此可探讨篆隶蜕化之迹也。

以上十五种，虽不足以尽汉隶之大观，然学者苟能浸馈此十五种而有得焉，再及其余亦足以自豪矣。此十五种者又可分为数类。自《封龙山》至《鲁峻》之五种，笔画较粗，字体雄壮，足以开拓胸襟，增加腕力，最便初学，可列为第一阶级。自《乙瑛》至《尹宙》之五种，笔画较细，结体秀丽，敛豪放之气于温纯之中，所谓百炼钢化为绕指柔也，是为第二阶级。又恐为规律所缚，不能解脱，间用《西狭》、《郙阁》以疏散之，又虑其松漫难聚也，以《礼器》、《石门》、《景君》救之，庶乎刚柔得中，粗细适宜，兼采众长，独抒面貌而隶书成矣，是为第三阶级。然三级既毕，固非十年之力不为功也。

近代隶书与钟鼎同盛，翁覃溪、阮文达尚有东汉风采。邓完白号称大家，力有余而韵不足。翟云升虽著《隶篇》，而书乃俗不可耐。钱泳以唐隶入手，虽遍临汉隶，而力弱不胜。陈曼生天资横溢，失之好怪。伊墨卿笔健横空，流于板滞。何蝯叟力能曲铁，头重脚轻。杨藐翁飘飘若仙，太不沉着，乃流于海派。姚元

邓石如　清　作太元传

之、巴慰祖、桂未谷风流儒雅，仍未能脱唐隶气息。故欲习隶者，则直习汉隶可矣。

　　隶书肥厚者宜用羊毫，锋利者可用紫毫。横头要藏头露尾（即蚕头燕尾）。尾之挑法须自然送出，不可鼓努为力，更不可跳踯轻浮，与拗折飞舞，犯之即流于俗。转笔一由横转竖，如 ┐ 须提笔直下，不可出一横肩。点须稳重，若一弄巧，便失大方。舞尾横肩，飞脚巧点，皆唐隶之俗习，一涉笔端，便不可救药，戒之慎之。

六　正楷

正楷一曰楷书，又曰真书，原名隶书。盖楷书与隶书原为一物，不过体势稍变，日趋便利耳。变之既久，二者遂似大有径庭矣。正书之祖，自当推钟元常。而元常以前，如《高君阙》、《高颐碑》、《杨震碑》、《吴葛祚碑》均与正书相近，以一事之变必非突然率由于逐渐蜕化而来，故钟元常虽善正书，并非由其独创也。其遗迹只有《力命戒辂宣示》、《荐李直表》诸帖，一再重抚，不足征信。至于《上尊号受禅表》则为隶体，只相传为元常书耳，无确据也。至晋则王羲之、献之父子相继，书法为

钟繇　魏　贺捷表

百代冠冕，然竟无碑刻，《黄庭》、《乐毅》均不可据。至于《兰亭序》不特右军杰作，亦且为千古绝品，其倾倒书坛，领袖群英，致英雄盖世之唐太宗赚窃于生前，殉葬于死后，崇拜可谓至矣，但其真面目竟毫未遗留于人间，而翻刻之多，至一百余种，种各各不同，何从而得其真相耶？然自唐以来，几于人无不习《兰亭》者，恍如捕风捉影，岂不可笑？至于其他法帖所刻，真者少而赝者多，且多行草，以如此煊赫百代，书坛称圣之大家，竟无可信之真迹以资后人之研究，岂不可惜？子敬承继书统，克绍箕裘，但其所遗，亦只《洛神十三行》、《保母墓志》之小楷，而已翻刻不知几十百次，其不足为凭与《兰亭》等。书道正统，向称钟王，

王献之 晋 洛神赋十三行

王羲之 晋 黄庭经

上有黄庭下有關元前有幽闕後有命噓吸廬外出
入丹田審能行之可長存黄庭中人衣朱衣關門壯籥
盖兩扉幽關俠之高巍ゝ丹田之中精氣微玉池清水上
生肥靈根堅志不衰中池有上脈尖朱橫下三十神所居
中外相距重閉之神廬之中務脩治玄廱氣管受精符

又称二王只能供人之景仰，而不能供人之研习，如海上神山，可望而不可即。前乎钟王之分隶篆籀甚至甲骨，吾人俱能见之，后乎钟王之六朝隋唐，吾人亦能见之，独于此书道之枢纽，书家之贤圣，而竟不能见，岂非一大可怪之事乎？虽时至今日，钟王之势力，仍蔓延未绝，大字虽不必学之，而行草及小楷，仍未出其范围。行草当于行草篇中论之。至于流行之小楷，不外下列数种，学者任取一种习之可矣。

《三希堂小楷八种》、《宋拓王右军黄庭经》、《珂罗版黄庭经》、《王右军道德经》、《翁藏玉版十三行》、《宋拓十三行》、《宋拓宣示表》、《宋拓曹娥碑》、《宋拓黄庭经》、《宋拓洛神赋》、《宋拓破邪论》、《宋拓东方朔画赞》。

自唐至清数代以来，上以书法取士，下以书法干禄。康有为云："苟不工书，虽有孔墨之才，曾史之德，不能阶清显，况敢问卿相？"于是人人"白摺"，家家"大卷"。匀整板滞，千篇一律；故昔日之士大夫，他体书可不工，小楷不能不工，不但利禄关系，亦且习俗相沿，今则自兴学校，而此道无复有讲者矣。终身练"白摺"，以"白摺"为取人才之标准，故属荒谬绝伦。然书法不讲，糊涂缺误，其于处事上亦不免有意外之障害，矫枉每易过正，昔日之过重，与今日之过轻，均未免有流弊也。

晋人小楷，其分间布白，大小长短，均按字之自然，不强使之归于一律，故于整炼之中，有奇逸之趣。唐人以下便以平正整齐、大小相等，为唯一之标准，俨如刻板，毫无生趣，万不可学。

小楷用笔以刚柔相济，五紫五羊，七紫三羊等为佳。

钟王既无可楷模，不能不求之碑刻。自晋至隋，南朝碑刻极少，北朝碑刻盛于元魏，为正书之极则。晋代碑刻今传世仅有三种：《爨宝子》、《枳阳府君》与《赵府君阙》。爨、赵为方笔，杨为圆笔。至于南朝则以刘宋之《爨龙颜》、《刘怀民》，梁之《瘗鹤铭》为"三杰"，而尤以《瘗鹤铭》为南方刻石之代表。

北朝碑刻，当楷隶递变之时，极沉着茂密之致，开隋唐正书之先河，如万马争奔，如万花齐发，各具异态，各擅胜场。如入

北魏　鞠彦云墓志

波斯之市，如行山阴之道，正书至魏，已叹观止，后有作者，无或能出其右矣。今试罗列有名而便于初学之碑名于下：

《刁遵墓志铭》。碑虽残缺，而余字尚清晰可学，有恢廓气象。

《崔敬邕墓志》。字亦清晰，雄浑可爱。

《司马昞墓志》。精雅绝伦，且一字未损。

《李璧墓志》。内圆外方，纵横自在。

《马鸣寺根法师碑》。峻整疏朗，笔短而意长，与苏东坡相近。

《高贞碑》。峻爽伟高，令人不敢狎视，笔虽板正，而意态自活。

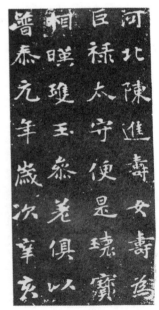

北魏 魏灵藏造像记

北魏 张玄墓志

北魏　孙秋生造像记

《刘玉墓志》。温润如处女。

《李超墓志》。丰神峻爽，有斩钉截铁之概。

《张黑女墓志》。秀逸委婉，精气内含。

《高湛墓志》。精雅秀媚。

《敬史君显俊碑》。纯熟圆润，如百炼之钢。

《李仲璇孔子庙碑》。平正之中时参篆意。

《王偃墓志》。篆隶楷三体俱备，而能融化无痕。

《修太公庙碑》。雄浑古朴。

《高盛残碑》。长身玉立，亭亭儒雅。

《报德像碑》。精洁孤峭。

《定国寺慧昭修寺颂》。用笔平正，结体整饬，字体稍巨，宜于大楷。

《天柱山铭》。用笔圆润，时参隶意，有岩岩气象。

《唐邕写经碑》。温纯敦厚，如正人君子，时参篆隶，变化无方。

《泰山经石峪》。字大数尺，雄浑雅健，无一毫剑拨弩张气象，且用笔圆润，锋芒内敛，是非特魏碑中之极则，实千古书法之冠冕也。

《嵩高灵庙碑》。方峻遒丽，与《爨龙颜》分峙南北。

《石门铭》。奇逸多姿，为康南海所自出。

《张猛龙碑》。峻整锋利，有森然不可犯之势。

《龙门造像》。种类繁多，诸体具备，尤以《杨大眼》为最有名。

《元氏墓志》。近年出土，种类更多，《元诠》、《元始和》、《元彦》、《元略》、《元钦》、《元羽》、《元显儁》、《元斑》等四十八种，俱有可观。

《吊比干文》。方正宽闲，规度秩然。

魏碑之多，实难综述，普通所习，则尤以《刁遵》、《马鸣寺》、《高贞》、《张黑女》、《天柱山（郑文公）》、《经石峪》、《石门铭》、《张猛龙》、《龙门二十品》、《吊比干》等为多。以上各碑有印本可购。

魏碑方笔多，圆笔少。习方笔笔须稍硬，若用纯羊毫则疲软

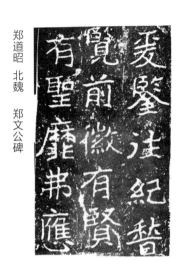

郑道昭　北魏　　郑文公碑

无力。又多笔笔出锋，转折钩挑点捺俱有圭角。初学须先求其用笔之意，作点画撇点之练习，俟基本方法稍有把握，再进而求结体。魏碑结体与晋唐不同，如《爨宝子》、《嵩高灵庙》多与晋唐之结体相反，而自有奇异之趣。普通多寓板正严整于奇肆变化之中，故能出奇制胜而规矩森然如不可犯，不似唐人之空言结构，而千篇一律也。

魏碑以后，即为隋碑。隋碑虽不多，实足以上束六代，下启唐风。若《龙藏寺》，若《苏孝慈》，若《董美人》，若《姬氏墓志》，若《宁赞》等莫不雄快峻劲，爽健端凝，殊足以为百世楷模。较魏碑为严整，较唐碑为自由。精神饱满，锋芒毕露，而有古朴浑厚之趣，无浇薄纤弱之习，故欧阳《集古录》与南海《广艺舟双楫》均极称之。

守迁家志咸高
无□凉州武宣王
大祖派时连威将
军武威太守曾祖

非祖则见如来
须菩提白佛言
世颇有众生得

魏碑自唐以后无习者，直至清朝末叶始复大盛。阮元倡之于前，世臣继之于后，长康更大张旗鼓。其中大家以张廉卿与赵撝叔为最。廉卿工力精纯，内圆外方，其锋厉雄壮之气，更不可及。撝叔宽闲自在，能用魏碑方体写行书，尤为绝诣。

学者对于魏隋之碑，若欲深加研究，可购包世臣之《艺舟双楫》与康有为之《广艺舟双楫》读之。

唐初有欧阳询、虞世南、褚遂良、薛稷四大家，其体均继承隋碑，或失之板滞，或失之纤弱，不免有每况愈下之概。欧体板正，以便于干禄，故风行数百年，书道之坏，多由于此。其有名之《九成宫》、《化度寺》均翻刻太多。故今日实无再习欧书之必要。

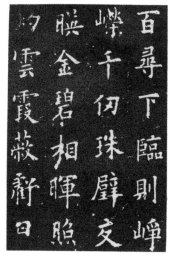

欧阳询 唐 九成宫醴泉铭（局部）

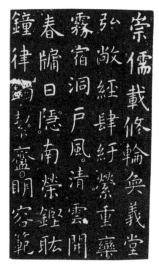

虞世南 唐 夫子庙堂碑

若必欲习欧书，不如直接习魏碑之方整者，不但笔有变化而帖易得也。虞书仅存《夫子庙堂》亦多翻本。褚书《圣教序》久为世重，然笔画软弱无力，较之《龙藏寺》相去不啻天壤。薛稷书久已无存。是唐初四家具无奉以为师之必要，学者不可不抉破范围，剔除俗见也。

中唐以颜真卿、徐季海、柳公权为三大家。鲁公书雄浑伟壮，如正人君子，衣冠俨然，不可狎犯。骨力开张，气魄浩大，最宜初学，足以扩充腕力，开拓胆气。但不可失之过肥，肥则俗浊，碑刻传世甚多，其可习者：

大楷。《中兴颂》（最大）、《八关斋》、《元次山》、《颜家庙》、《大麻姑仙坛》、《颜勤礼》、《东方朔画赞》。

褚遂良 唐 雁塔圣教序

颜真卿 唐 勤礼碑

中楷。《多宝塔》。

小楷。《小麻姑仙坛记》。

其中以《大麻姑仙坛》及《颜勤礼》为最可学，至于颜体殊不宜作小楷，况《小麻姑》是否真迹，尚属疑问。颜体习者普通以为须用羊毫，殊不知用羊毫只能书臃肿之颜体而不能书骨肉俱备之颜书也。

徐季海以《不空禅师》为最著，然丰肥圆满，无天矫不群之致。柳公权与颜书并称颜柳有平分天下之势。骨力遒劲，力矫肥厚之弊，然未免筋骨太露，略无含蓄。最著之帖曰《玄秘塔》多为初学所用，余以为与其学柳之骨瘦如柴，不如学颜之骨肉匀停者为佳也。

柳公权 唐 玄秘塔

夢僧白晝入其
室摩其頂曰必
當大弘法教言
訖而臧既成人

宋以苏、黄、米、蔡为四大家。苏东坡宽闲厚重，有长者之风。其碑刻有《寒食帖》、《赤壁赋》、《醉翁亭记》，然多遭党禁被磨去重刻。黄山谷瘦硬通神，雄放飘逸如文人名士，峻介自高，不受羁束，然博大不及苏书，传世多法帖而少碑刻。米南宫天才横溢，不宜初学，恐失之狂易也。行书多而正书少，碑刻仅《颜鲁公庙碑》而已。蔡君谟清气顿挫，体态妖娆，有温厚之风，无粗豪之气。有《万安桥记》、《画锦堂记》。翁覃溪曰："唐以前正楷，皆笔笔自起自收，开辟纵擒，起伏向背，无千字一同之理者。至宋乃有通体圆通之书。"书法日衰，盖由于此。

黄庭坚　宋　苦笋赋

　　元之赵孟頫为颜、柳、欧、赵四大家之一，超宋迈唐，直承右军。元明以来，书坛之势力至今未衰。婉媚秀丽，自然可爱，惟乏古朴之气，缺大雅之风，使后之学者，只取秀媚，不求骨力，松软疲弱，不能自振，最易误人，一涉笔端，则油腔滑调，将终身无复沉着浑厚之观。彼虽为一代名流，百世大师，然为书道之正轨计，不能不加以深恶痛绝也。

　　明人才非不迫古人，惟囿于帖学，使英雄无用武之地。如祝枝山、文徵明、张二水俱在帖学中讨生活。董玄宰、王觉斯虽称大家，对于金石碑刻，均未梦见，习俗之中人，环境之限人，可谓甚矣。清之刘墉、钱澧、何绍基、王文治、梁同书、姚鼐、翁方纲继承帖学，未脱唐贤习气。直至邓石如、包世臣始冲破此数百年之桎梏去帖学而习魏碑。

　　今之学者对于正书，先学颜书三四年后，如不求上进，只图应用，则可肆力小楷。若欲深造，直取魏、隋碑中之清爽峻洁而为心之所喜者学之，唐以下之正书，束之高阁，不一必寓目可也。

赵孟頫　元　胆巴碑

大元勅赐龙兴寺大
觉普慈广照无上帝
师之碑
集贤学士资德大
夫臣赵孟頫奉

赵孟頫　元　重修三门记

四达民迷有荪临顾
洛尔羽翮壹尔志虑
阴闇阳闢恪守常度
集贤直学士朝列

七 行草

书法各体之中，以行书最为便利。篆隶无论矣，即正楷亦不免拘谨费时，而草书虽更便利，然过于豪纵，难于辨识，稍一不慎，便生谬误，故古人有匆匆不及草书之言。惟行书既无篆隶之繁重，亦无正楷之拘羁，又无草书之狂放。随意挥洒于接世应用上有无上之便利，故行书之流行极广。不但书家即普通操觚之士，能正楷者，无不能行书。籀篆隶草，平日之应用机会甚少，故必须专门研习。至于行书则无在而不有练习之机会。故历代以来，工行书者亦随在皆是。

王羲之 晋 二谢帖

颜真卿 唐 刘中使帖

　　行书据云西汉之末，有颍川刘德昇始创此体。其后钟繇、胡昭俱传其法。至王羲之父子而臻其极。自唐以后，此道大昌，直至今日，其道更盛，良以其节省时间，便于书写，乃自然之趋势也。行书之体，较正楷稍为自由，较草书稍为规矩，间乎真草之间，大略可分为三种：

自我来黄州已过三寒
食年、欲惜春、去不
容惜今年又苦雨两月秋
萧瑟卧闻海棠花泥

屋椽我来名之
意通然老松魁
梧数百年斧
斤所赦今寒天

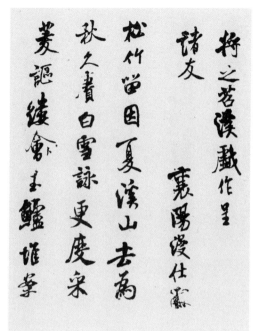

米芾 宋 苕溪诗帖

真行——行书之近于真字者。如集王羲之书之《圣教序》、《半截碑》、李北海之《云麾将军碑》等，与真字相差无几者也。

行书——此乃正式之行书，如右军之《丧乱帖》、《孔侍中帖》、《快雪时晴帖》、大令之《地黄汤帖》以及丛帖中历代书家之书札，多为行书。

行草——行书之近于草书者，如右军之《游目帖》、大令之《中秋帖》，丛帖中此体亦甚多。

赵孟頫 元 烟江叠嶂图诗卷（局部）

　　自唐初之欧、虞、褚、薛以及颜、柳、徐、李；宋朝之苏、黄、米、蔡；元之赵子昂、鲜于枢；明之文徵明、张二水、唐寅、王铎、董其昌、徐天池；清之刘石庵、王梦楼、梁山舟、铁保、笪重光、张船山、翁覃溪、翁同龢、邓石如、郑板桥、赵之谦、何子贞等，它体纵有工与不工而行书则无不工者。今试取《故宫周刊》观其前代名人书札真迹，无不游行自在，潇洒可爱者。初学者先习《圣教序》与《半截碑》，继取宋人中一与性之相近者习之可矣。用笔不宜用羊毫，以其疲软无流利之气也。

草书有章草与今草之分。章草相传为汉黄门令史游所创。史游作《急就章》，解散隶体粗书之。存字之梗概，损隶之规矩，纵任奔逸，赴速急就，因草创之义，谓之草书。建中初杜度善草书，见称于章帝，诏使草书上事，盖因章奏，后世谓之章草。其书字字区别，不相连接，最末一笔，必按笔为捺是其特征。今草既行，章草遂微。其书法仅于丛帖中偶一见之。

王羲之 晋 十七帖

今草乃汉张芝所创，上下牵连，与章草不同。章草即隶书之捷，今草又章草之捷也。迨乎东晋王逸少父子乃集草书之大成，为千古之轨范。字之体势，一笔而成，偶有不连，而血脉不断，首行之字，往往继前行之末，至称为"一笔书"。今之所存偶有一二真迹外，以《十七贴》为最著，至唐则有孙过庭，其《书谱》于草书上占重要之位置。

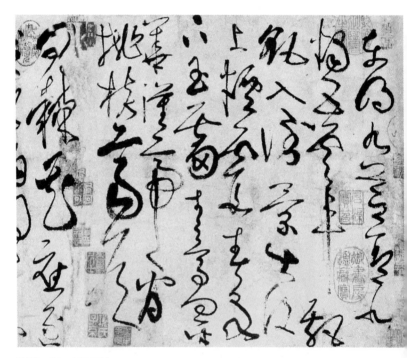

张旭　唐　古诗四帖

　　唐有张旭善草书，颓然天放，纵横奔驰，不可羁勒，世称草圣。继之者为怀素，回旋进退，超乎变灭，不可方物，亦为草书大家。故二人所作之草一名"大草"，又名"狂草"，颇难识别。今《故宫周刊》中有《怀素自叙帖》可参考。

　　草书因书之不易，识之甚难，故普通社会不能流行，书家兼习者虽多，独擅者甚少。书时必用长锋劲毫，手去笔头愈远愈好，悬腕提肘，立而书之。自然盘旋飞舞，纵横使转，一气呵成。

怀素　唐　自叙帖

黄庭坚　宋　李白忆旧游诗

王铎　清　题野鹤陆舫斋

傅山 明 临阁帖

祝允明 明 杜甫秋兴八首诗之二

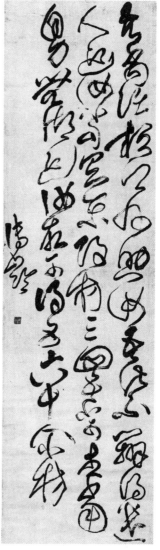

图书在版编目（CIP）数据

书法指南 / 俞剑华著　周积寅导读. －上海：上海
人民美术出版社，2017.7（2018.5重印）
　（名家悦读本系列）
　ISBN 978-7-5586-0416-4

　Ⅰ.①书... Ⅱ.①俞... ② 周...Ⅲ.①汉字—书法
Ⅳ.①J292.1

中国版本图书馆CIP数据核字(2017)第139335号

书法指南

著　　　者　俞剑华
导　　　读　周积寅
主　　　编　邱孟瑜
策　　　划　徐　亭
责任编辑　徐　亭
技术编辑　季　卫
调　　　图　徐才平
出版发行　上海人民美术出版社
　　　　　（上海长乐路672弄33号）
印　　　刷　上海盛通时代印刷有限公司
开　　　本　889×1194　1/36　7印张
版　　　次　2017年7月第1版
印　　　次　2018年5月第2次
书　　　号　ISBN 978-7-5586-0416-4
定　　　价　48.00元